不滅星光

香港電影明星影像1960-1980

不滅星光

香港電影明星影像1960-1980

鍾文略 攝影

周蜜蜜 編撰

商務印書館

不滅星光——香港電影明星影像 1960-1980

攝　　　影：鍾文略

編　　　撰：周蜜蜜

責任編輯：張宇程

封面設計：楊愛文

出　　　版：商務印書館 (香港) 有限公司

　　　　　香港筲箕灣耀興道 3 號東滙廣場 8 樓

　　　　　http://www.commercialpress.com.hk

發　　　行：香港聯合書刊物流有限公司

　　　　　香港新界大埔汀麗路 36 號中華商務印刷大廈 3 字樓

印　　　刷：中華商務彩色印刷有限公司

　　　　　香港新界大埔汀麗路 36 號中華商務印刷大廈 14 字樓

版　　　次：2016 年 7 月第 1 版第 1 次印刷

　　　　　©2016 商務印書館 (香港) 有限公司

　　　　　ISBN 978 962 07 5690 0

　　　　　Printed in Hong Kong

目錄

編者前言 | 攝影機中的星光大道

　　香港電影的發展歷史，是中國電影歷史的一部分。隨着時代的變遷，不斷地變化和推進，迄今為止已經走過了曲折但光明的道路，開創了星光熠熠、舉世矚目的豐功偉績，在海內外無數的觀眾心目中，留下了深刻的印象和不滅的光輝。多少年來，無數銀幕上下的香港電影藝術工作者，為此齊心合力，勇於創新，前赴後繼地付出自己的心血與汗水。

　　早於上世紀五十年代，香港還是英國的殖民地，正處於海峽兩岸政權之間，很自然地成為了各方意識形態搶佔的陣地，這也恰恰是香港電影開始發展的重要時期。那時候，經歷過戰爭後回復平和的香港，備受東西方文化的衝擊，各種各樣的"摩登"電影院紛紛出現，到電影院看電影，成為民眾隆重其事的重要活動。香港的電影業也因之而逐漸起飛。"長城"、"鳳凰"、"新聯"、"邵氏"等電影公司，相繼建立起以香港為基地的"電影王國"。從五、六十年代的粵語片，如《父與子》、《人海孤鴻》、《可憐天下父母心》、《七十二家房客》等，反映戰後香港家庭艱苦的生活，香港經濟從蕭條到繁榮的時代轉變，到後來拍攝製作的《三看御妹劉金定》、《紅樓夢》、《學生王子》、《難兄難弟》，以及進入七十年代後上映的《唐山大兄》、《精武門》，都是風靡一時的賣座電影。在電影王國出現的同時，從事演藝行業的人，所謂電影明星，集萬千寵愛於一身，他們的肖像、劇照，成為人們爭相購買欣賞珍藏的商品。由五十年代起，香港的街頭就時常設有擺賣明星照片的攤檔。

　　電影是時代的見證，因為電影可以將社會景觀和人情世態記錄下來，從各個不同年代出產的香港電影片，更可以看到香港社會的一些變遷痕跡。例如有些影片取材自抗日戰爭、北人南

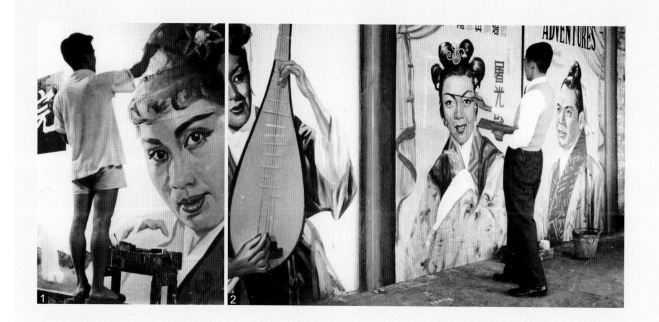

1. 鍾文略在戲院美術部當電影廣告畫學徒。

2. 鍾文略負責設計電影廣告畫。

下、廣東鄉人入城、英女皇加冕、居住問題、水荒問題等；也有不少以小市民喜劇方式，拍攝出對香港社會不平現象作出強烈諷刺的影片。那個時代的香港電影風格，也有的偏重於大都市、小人物特有的"鬼馬抵死"、風趣幽默、粗俗潑野、好勇鬥狠、愛追"靚女"，貪慕虛榮、求財逐夢、反斗作怪的本土流行文化特色。

著名攝影師鍾文略，從年輕的時候起，就在戲院的美術部當學徒，負責繪畫美術廣告。在八年間，他不斷地繪畫廣告牌以及戲院電影上映的廣告畫。從 1955 年開始，三十出頭的他轉職到灣仔國民戲院工作，負責設計電影廣告畫。

香港的灣仔區，舊稱"下環"，所謂"四環九約"中的"下環"，就是指灣仔。自 1843 年以來，灣仔一直是華人聚居的地方，英國

人及其他外國人則住在中環。同時，灣仔這名字是"小海灣"的意思。不過隨着城市的發展以及持續的移山填海，昔日"小海灣"早已不復見。今日皇后大道東、大王東街和大王西街"洪聖廟"附近一帶，就是人們居住的地方。填海之前，灣仔的海岸線亦在洪聖廟附近。灣仔當時是居民捕魚的主要地方。惟經過多年的填海，海岸線早已北移數百米，現時皇后大道東一帶已被商業大廈及住宅大廈包圍。

灣仔曾經一度擁有為數眾多的電影院，包括香港大舞台（現合和中心附近）、東方戲院（現大有商場）、國泰戲院（現灣仔道附近）、京都戲院（現灣仔道近活道）、南洋戲院（介於摩利臣山道與天樂里的南洋酒店）、東城戲院（現東城大廈），鍾先生工作的國民戲院，位於駱克道與馬師道交界，也是屬於一個平民集中居住的地帶，商業活動相當活躍頻繁。

由於那個年代，正值粵語電影流行的時期，一套電影放映時間很長，在長期接觸電影劇照及明星照片的情況下，鍾文略先生對攝影的興趣油然而生。但那時候，他的工作月薪只有數十元，必須節衣縮食，才能買到一部比較好的攝影機。然而，有志者事竟成，他對攝影藝術的熱情，與日俱增。並且採取"以戰養戰"的方法，先是用借來的相機，無師自通，自行學習、摸索攝影技術，日夜不停地在大街小巷上四處拍攝，再將照片寄到報社刊登，賺取稿費，又以自己的作品參加報刊舉辦的攝影比賽，獲得不少獎項。及後，經朋友介紹，認識了一位美術老師，獲得專業指導，學會了沖曬技術，不久之後，他加入了香港攝影學會，更獲得榮譽級會員 FPSHK 名銜。

鍾文略自豪地站在自己的作品前留影。

1. 出外景時配備的攝影器材。

2. 在戶外準備取景。

　　1963年，鍾文略由當時國聯電影公司的著名導演李翰祥介紹，轉職到電懋影業公司負責拍攝電影劇照。電懋影業公司的董事長陸運濤，是星馬首富陸佑之子。

　　那時電懋影業公司的出品與公司形象，都走在時代尖端。旗下擁有陶秦、岳楓、唐煌、易文、王天林、左几、張愛玲等編導人才，演員更陣容鼎盛，女明星如葛蘭、尤敏、葉楓、林黛、林翠等，儀態萬千；男明星如張揚、陳厚、雷震、喬宏，各具型格。片廠則流水作業生產，節省成本，作品質素穩定。多個部門各司其職，宣傳、發行、製片皆人才濟濟。宣傳部出版雜誌及電影特刊，報導影片製作及明星動態，為新出品的影片造勢。

從 1956 年至 1965 年，電懋影業公司一共出產了 102 部國語片，其中有獲得第五屆亞洲影展最佳影片獎的《四千金》（1957），又有得到金勳獎的《情場如戰場》（1957），金鼎獎的《龍翔鳳舞》（1959）、《空中小姐》（1959）等，而電懋的女演員尤敏因演出《玉女私情》（1959）和《家有喜事》（1959），兩度在亞洲影展中封后，導演王天林亦憑《家有喜事》獲得最佳導演獎，由此可見電懋出產的影片，在亞洲影展中獲獎之多。

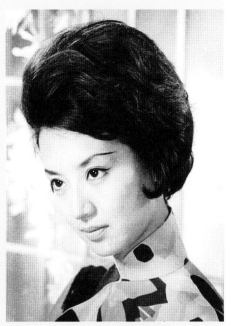

尤敏　1964 年

1960 年電懋影業公司出品的《星星・月亮・太陽》（1961）在第一屆台灣金馬獎中得到最佳劇情片，女主角尤敏同時得到第一屆金馬影后，電懋影業公司拍攝的影片，在金馬獎中得到優秀劇情片的還有《小兒女》（1963）、《深宮怨》（1964）、《蘇小妹》（1967），其餘出色的影片還有《曼波女郎》（1957）、《啼笑姻緣》（1964）等，其中《愛的教育》（1961）更在威尼斯影展中獲得好評。

1960 年，電懋影業公司方面支持朱旭華組成國風影片公司，所出品的《苦兒流浪記》（1959）在舊金山電影節中得到好評，並一度成為台灣的賣座冠軍。電懋影業公司是一間很有成就的國語電影製片公司，在香港的電影史上佔有重要的地位。電懋影業公司於 1965 年改組成為國泰機構（香港）有限公司，原因是該公司的董事長陸運濤因為遇上空難而去世，所以國泰董事長一職，就由他的妹夫朱國良繼任。

根據鍾文略先生的回憶，到電懋影業公司工作，是他人生中最艱苦的工作時期。那時候他初入行，對行內的情況完全不了解，而在片場工作有許多嚴苛的規定，每逢拍電影時，務必準時在片場守候，而且寸步也不能離開。如果遇上導演要趕拍進度，更要長時間常駐片場，有家歸不得。曾經有一次，導演在片場拍攝完畢，才忽然想到要補拍用來印刷海報及宣傳廣告的彩

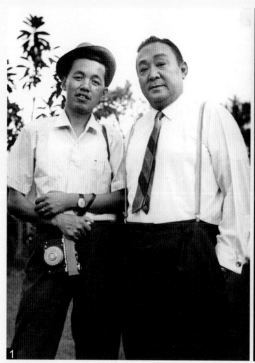
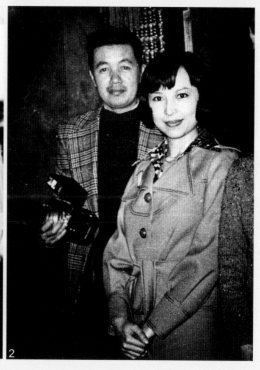

1. 與一代笑匠梁醒波合
 照，1963 年。

2. 與奇女子狄娜一同出席
 宣傳活動，1976 年。

色硬照，豈料拍了一張以後，演員們已經不耐煩，吵吵嚷嚷地要求
離開。好不容易才勸說他們多留一會兒，再補拍一張。直至完成時
各人都急着要離開片場，事關走遲一步，片場的交通車就會開走，
不再等人。這令擔當攝影師的他十分緊張和狼狽。那時專職拍攝劇
照的攝影師，還需要伺候明星拍攝造型照及生活照，以供畫報作宣
傳之用。即使是等候明星化妝、換衣服也不能擅自走開半步。攝影
師往往要空着肚子工作，被迫練就可以挨餓的所謂"神仙肚"。

　　1968 年，鍾文略先生離開了電懋影業公司，踏入了另一個重要
的人生階段，正式建立自己的攝影事業。他以自己的名字命名攝影

鍾文略及夫人（左一）與影
星米雪在自設影樓內合照，
1977 年。

室，專門拍攝人像、明星照片、廣告照片以及沖曬放大等業務。當時因為懂得專業攝影的人不
多，影室的業務迅速發展，不久後又開了以他太太的名字"愛玲"命名的第二家影室。隨着業
務蒸蒸日上，他其後再於北角新都城大廈開設大型的"鍾文略攝影室"，達到他攝影生涯的另
一個高峰。

　　多年來，鍾文略先生以自己的攝影機，如實地記錄下香港電影和香港明星的輝煌、美好
的時光，以一個又一個的鏡頭，一幅又一幅的照片，精心地繪畫出香港電影發展最真實、最清
晰、最立體生動的星光大道，風格優美而深具特色，更具有非常難得的歷史意義。如今在攝影
師現已年逾九旬之際，我們再來看看他優秀傑出而豐富多彩的作品，依然形象鮮明突出，閃耀
着永恆不滅的星光。

<div align="right">周蜜蜜</div>

I 不滅的星光

電影拍攝花絮

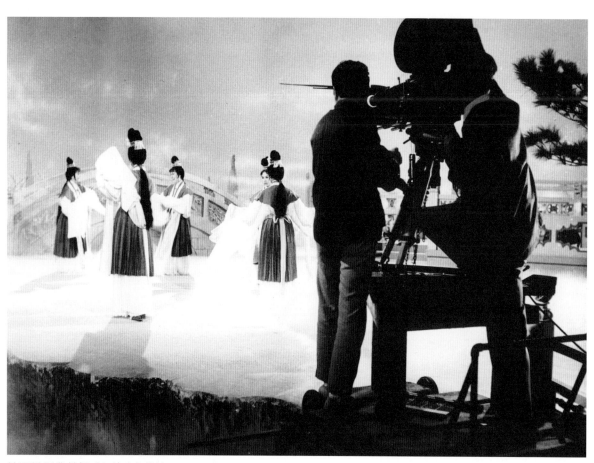

於電懋影業拍攝《七仙女》排演，1964 年。

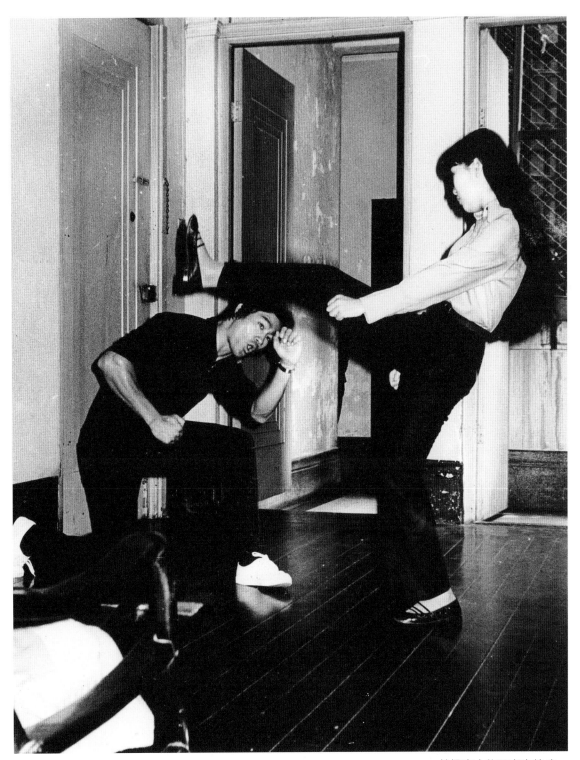

拍攝李小龍及森森練武。

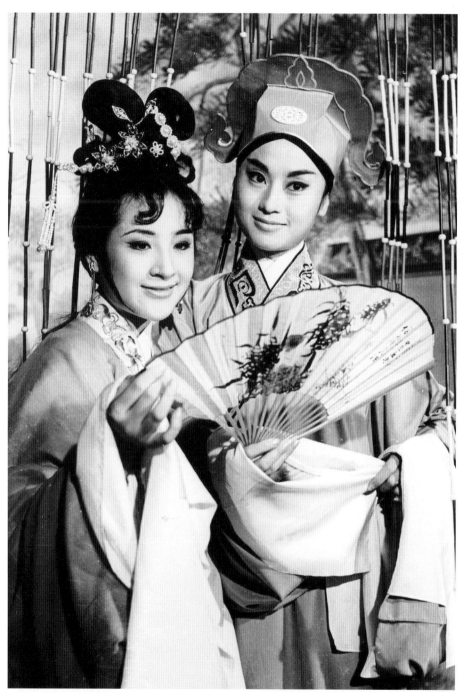

拍攝《七仙女》劇照，江青（左）及容蓉（右），1964 年。

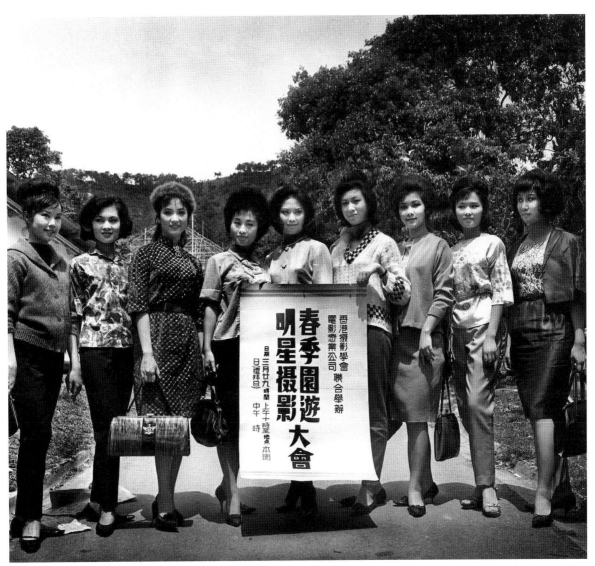

由香港攝影學會與電影懋業公司合辦的"春季園遊明星攝影大會",多名"電懋小花"出席合照。

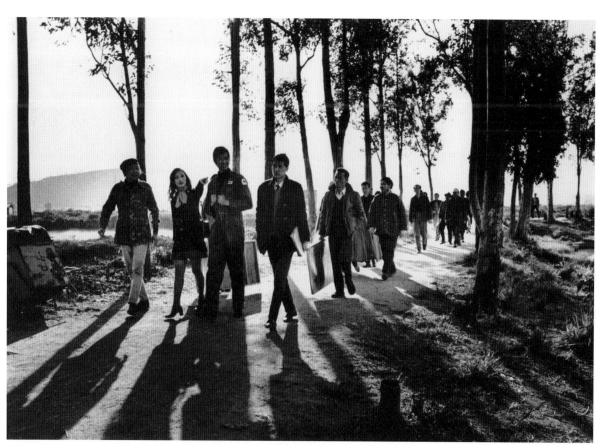

到元朗南生圍取外景，同行包括名導演羅馬、演員胡燕妮及鄧光榮，以及拍攝隊伍，1974 年。

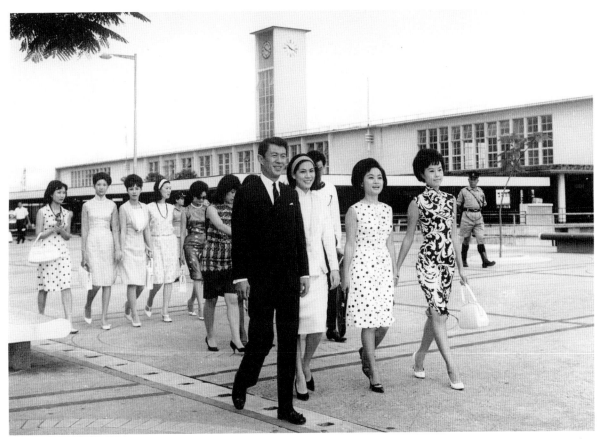

電懋影業到中環取景，演員包括陳厚、林翠等，身後為舊天星碼頭，1965 年。

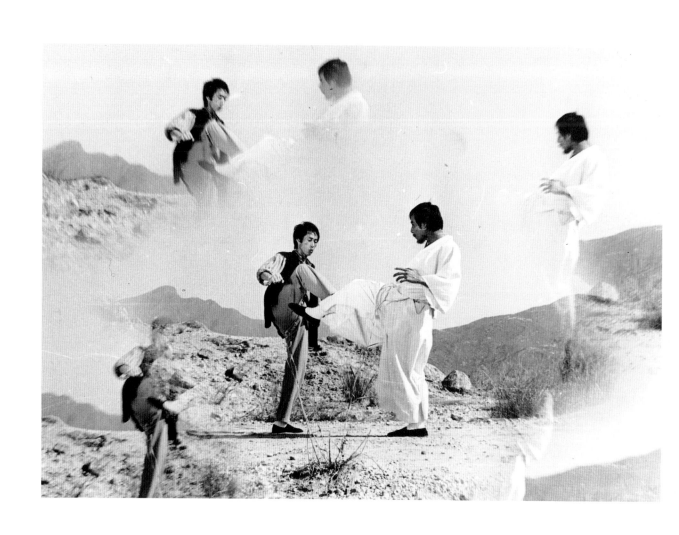

拍攝武打片情形,七十年代

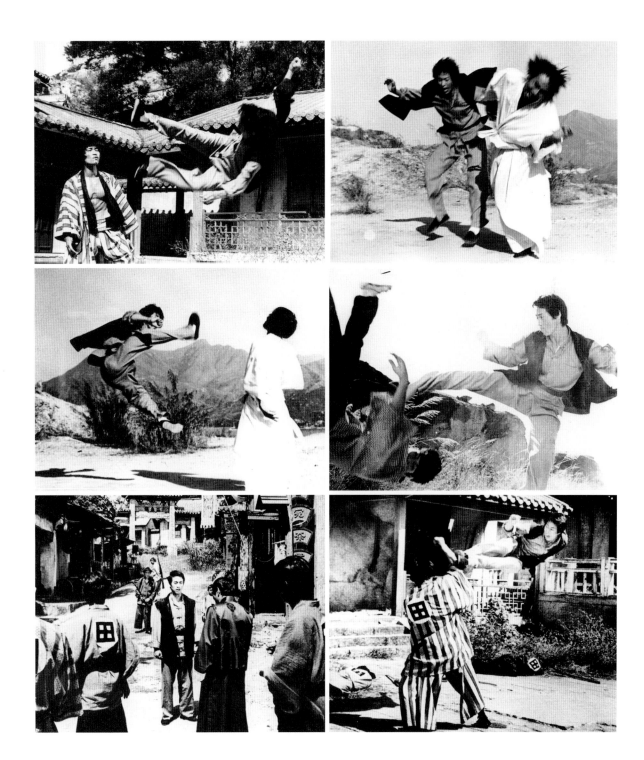

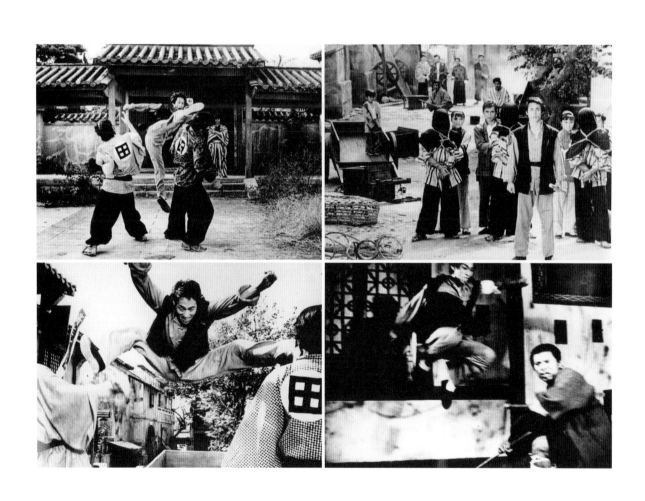

拍攝武打片情形‧七十年代

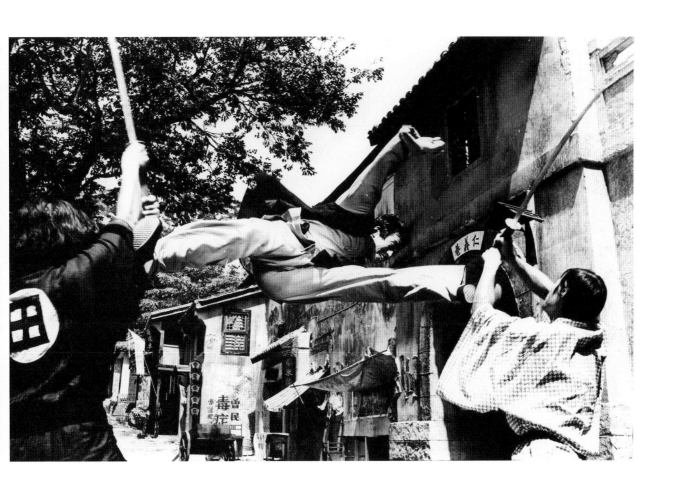

II 星語

百感交集的銀幕人生

——從鍾文略的攝影作品談起

蕭芳芳

本來，現在回頭看自己六十多年來的從影生涯，印象越來越斑駁，帶着霧裏看花似的迷濛，可是看到鍾文略攝影大師的《這代人的街角——香港民生影像 1950-1970》書中的幾張照片，藏在我內心深處的某些畫面突然驚現眼前，心中陣陣暖意，也參雜着百般說不清的滋味。

好比這個影像：有車有行人的街景，小男孩背向鏡頭，眼睛盯着右邊，帶着四個弟妹在過馬路，路的右邊橫着一條有巴士往來的大馬路。他右手邊兩個弟弟，一個矮他半個頭，跟着他並肩走，另一個"小不點兒"緊攘着他右手，身高不到他手肘、全身赤裸地緊跟在他屁股後頭。拉着他左手的小妹妹臉朝左邊看，怕是注意有沒有車會向他們駛來。掛在大哥背上的揹包裏還有個幾個月大的小娃。

哥哥自己還是個孩子，年紀雖小，已經像個頂天立地的男兒漢，一副"天塌下來有我扛"的氣勢。何其動人的一個畫面……

這五個孩子承載了那個時代多少香港人在艱苦歲月中奮鬥的故事。

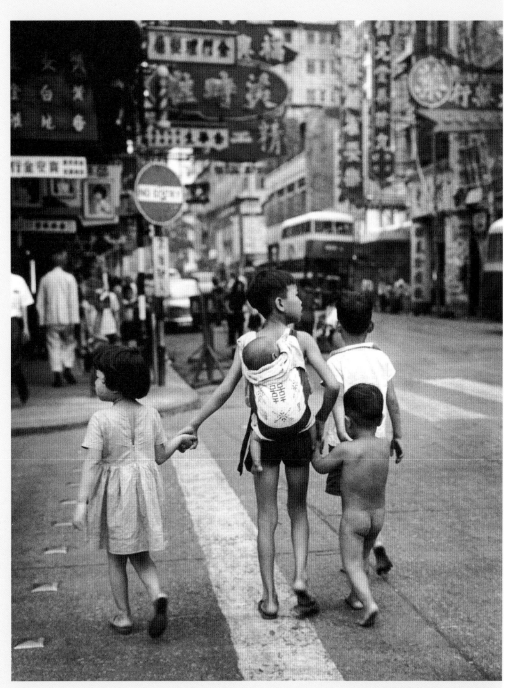

《兄弟姊妹》 1969 年

當上童星

當年我母親就是以這種甚麼都扛得住的勁頭，把我在電影圈拉扯大。

她讓我去拍第一部電影《小星淚》（1953）時，父親剛去世一年，做生意被人坑騙，欠了不少債，家裏日子實在過不下去，只有抓住這根《小星淚》救命稻草解困，也沒想着我能當“童星”，畢竟往後的日子，誰也說不準會不會再有片約。

說也奇怪，那時候正當家庭倫理片開始大行其道，剛巧讓我趕上。可以不上學而去拍戲，我開心得很。等到我十幾歲了才明白，在一個女人說了不算的年代，媽媽保護我們母女倆一路走過來，甚麼苦都是她一個人扛，多不容易……

別的不說，光是拍戲領取片酬，已經夠她心力交瘁。十部戲有八部是永遠拿不足片酬的。她須一次又一次地去見電影公司老闆，好話說盡，每每空手而回。最後肯付了，卻是不能兌現的支票。累積的空頭支票一大疊一大疊的放在抽屜裏。有一部頗賣座的電影最傷媽媽，那部戲的老闆竟然讓她每天坐到他們家去等拿我的片酬，等一整天沒有是常態，偶爾等到老闆大發“善心”，卻像打發要飯的給媽媽 10 塊 20 塊了事。第二天媽媽還堅持繼續去等。

媽媽在我面前從來不說這些事。她把在外面受的氣和委屈全藏在心裏，只叫我好好演戲。不拍戲的日子，她總安排我去學京劇、學舞蹈，還千方百計地找來四位良師給我長期補習。她說，做演員不學東西怎麼行。

武俠片與國語片時代

　　不能不佩服她的見地，要不然，六十年代初期的武俠熱潮，我怎麼當得成"師妹"，在刀光劍影中安然避過童星的"末路"——"尷尬年齡"？再後來，青春歌舞片興起，我又怎麼能順利軟着陸演歌舞片的"少女角色"？

　　媽媽於 2002 年辭世後，但凡我遇上難跨越的人生坑坑坎坎，只要憶起她面對風雨的堅韌和勇敢，我就能再次站起來，重新出發。

　　在我從影的上世紀五、六十年代，的確是香港粵語片的黃金時代，尤其是 1960 年武俠熱潮興起，平均每年出品 30 部武俠片，最高紀錄是 1963 年的 61 部。可是到了 1971 年，武俠片竟然一部都沒了！1973 年粵語片全面停產。致命的因素很多，最關鍵是成本太低、製作太爛，跟香港"邵氏"和"電懋"兩大電影公司製作的影片比起來，素質相差太遠。於是香港電影市場變成了國語片的天下。

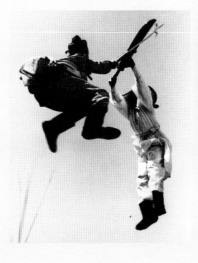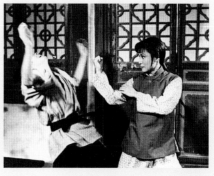

六十年代在香港曾掀起武俠片熱潮。

女演員成票房寵兒的現象

但那些年無論是粵語還是國語片，也不論是甚麼片種，都存在一個頗耐人尋味的現象：大多數票房寵兒都是女性。紅線女、芳艷芬、任劍輝、白雪仙、白燕、于素秋、陳寶珠、李麗華、夏夢、林黛、樂蒂、凌波、胡燕妮等主演的電影，都比男演員佔的戲份多，比男演員的戲叫座。

這是甚麼原因？我想可能是當女性在一個男尊女卑、沒機會受教育、沒社會地位、沒經濟獨立能力、處處得靠男人的社會裏，電影工作者便自然而然會拍以女性為主的電影。

因為有市場。

看電影不就是為了暫時躲避一下又苦又累的現實麼？女觀眾看了這些同情女性委屈的電影，心裏舒服；男觀眾看了也挺舒服，因為他們心裏清楚，男人至上的"尊貴"地位，在家庭、社會是中國數千年來鐵板一塊的事實，這麼底氣足的心態，看女明星們在銀幕上假裝佔一下上風，無傷大雅。

相反，當一個社會的女性有了學識、能耐，不需要再靠男人提供"長期飯票"時，電影的主流就會以男性為主導。

這種現象美國也存在。五、六十年代的荷李活，大量出品女性主導的電影，造就了一代又一代風靡全球、迷死人的女主角：比提戴維斯（Betty Davis）、柯德莉夏萍（Audrey Hepburn）、蘇珊希活（Susan Hayward）、伊莉莎伯泰萊（Elizabeth Taylor）、夏娃加娜（Ava Gardner）、娜塔莉活（Natalie Wood）等。

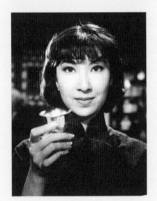

李麗華　1958 年

樂蒂　1964 年

女性地位提升與電影題材

可是自七十年代初開始，美國婦女陸續走出廚房，學謀生的伎倆或是唸個學位，都為了圓一個夢：除了困在家裏做牛做馬，還應當為自己做些甚麼，提升自我價值。

比如，在美國唸書時，我的猶太房東太太（45 歲），就是其中一位"先鋒"。她有三個孩子，最小的已經高中畢業，其他兩個都能養活自己，搬出去住了，在她丈夫全力的配合和支持下，她毅然決定學一門專業，踏入職場。連續 8 個月，晚上一做完家務她就坐在廚房自修。第一次考試沒考上，回來對着我哭得令人心酸，可是她重新拿起書本再拚，再考，最後考上了。看着她在兩年之內，從一位不太愛自己的全職家庭主婦搖身一變，成為了一位很喜歡自己的房地產經紀，並在幾個月之內做出驕人的業績，讓我深深感佩。

當美國社會的女性越來越"獨立"，荷李活的電影就愈見以剛陽為取向。如今，每年頂多拍五部以女性為主題的影片，是為了奧斯卡金像獎頒獎典禮非得有五位提名最佳女主角。

其實這些想法以前久不久會在我腦子裏迴盪，要不是看見鍾先生的"畫電影廣告"老照片，也不會有機會聊起。

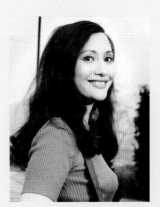

胡燕妮　1972 年

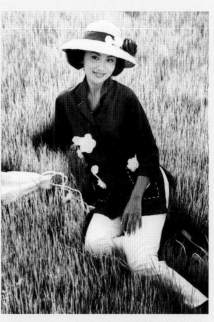

夏夢　1965 年

電影廣告畫

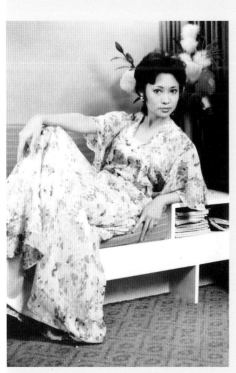

蕭芳芳　1974 年

　　鍾先生這張"畫電影廣告"的照片非常有意思：兩位男士，一中一青，各自在畫不同的大幅電影廣告，在這間窄小且被油彩、壁虎溷得斑痕纍纍，沒一處潔淨的"畫室"裏，坐着的中年人穿著整齊，筆挺的西褲、配料的西式背心、雪白的襯衫，腳上一雙擦得鋥亮的皮鞋；腰板直挺、和顏悅色地坐着畫畫。此人肯定是行內高手，要不怎麼可能穿得像在酒樓飲宴（喝喜酒）的模樣，完全不怕沾髒了這一身當年價值不菲的行頭？

　　旁邊的青年人站着揮毫，上身一件舊兮兮的毛衣，腳下踏着一雙木屐，樂滋滋地跟周圍融為一體，可下身卻是一條睡褲，絕！可把我笑翻了。

　　鍾先生在一瞬間抓住這些感人的畫面，讓人看了心潮湧動。

　　1974 年，有機會讓鍾先生給我拍了幾張照片，我很榮幸。

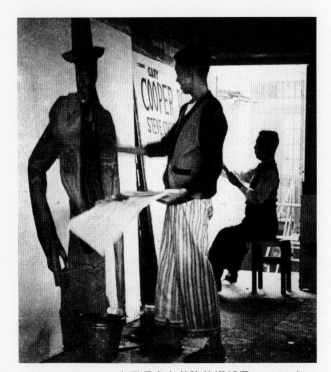

在灣仔東方戲院美術部攝，1950 年。

在香港影壇中成長
——訪問電影演員鄭佩佩

周：周蜜蜜
鄭：鄭佩佩

幸運的星途

周：佩佩姐，你進入電影圈已經超過半個世紀了，回望你走過的星途，有些甚麼感覺呢？

鄭：我覺得自己很幸運，是香港影壇的幸福一代人。

周：當初你是通過甚麼路徑，加入香港的電影界呢？

鄭：那時候我通過考試，加入了南國實驗劇團的演員訓練班，畢業以後就順利加入了邵氏電影公司，其實就是這樣簡單。

周：你那時候年紀有多大？

鄭：就是十六七歲吧。

周：那還是屬於青少年呢。你這麼年輕就進入香港電影界，有沒有感到膽怯或者不適應？

鄭：完全沒有。那時候訓練班的導師對我們很好，我還不是最年輕的一個。即使在我們畢業之後，進入電影公司工作，南國實驗

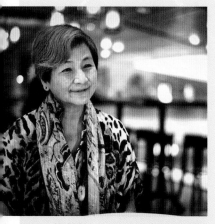

鄭佩佩　2016 年（鍾宇生攝）

劇團還會派出不少師傅來教我們各種各樣的演技和電影知識。現在回想起來，我們那時候真是很幸福。

周：當你正式拍電影的時候，年紀輕輕，就要直接面對大導演，會不會有甚麼特別的感覺？

鄭：說實在的，我覺得自己的運氣很不錯，正是身處香港電影發展最好的年代。我那時才17歲，第一次拍攝的電影是《寶蓮燈》，是一部古裝黃梅戲，導演是赫赫有名的岳楓先生。那時候大家尊稱他為"岳老爺"，他是一個很好的導演。在"岳老爺"苦口婆心的教導下拍電影，初出茅廬的我，絲毫也沒有甚麼畏懼、怯場的感覺，因為"岳老爺"對我這樣的後輩十分關心和愛護。記得"岳老爺"第一天就對我們每一個人說，這是一個花花世界，有着太多的誘惑，你們都是孩子，所謂一張白紙，隨便塗上甚麼顏色，就變成了甚麼顏色。直到今時今日，我無時無刻都會想起他老人家的教導。那時候，我雖然是第一次拍電影，但因為身材高佻，不僅要反串演男角，還要從角色的年輕時代演到老年。由於種種原因，這部影片前後拍了三年，但我在工作中也覺得愉快。對我來說，自己的第一部電影就能夠拍到岳楓導演的戲，是非常幸運的。他不僅是個好導演，還是一位好老師，教會我正確對待種種問題。正因為有他的教導，我在電影界那麼多年才不會感到迷失。

事業的高峰

周：你也拍過著名導演胡金銓的電影，是嗎？感覺又如何？

鄭：是的，我拍過他導演的電影《大醉俠》。那時候胡金銓導演還
是新人呢！雖然他已經執導過《大地兒女》和《玉堂春》兩部電
影，但在邵氏電影公司的眾多導演中，他還算是一個新手。不
過，他很快就出名了。胡導演讓我扮演《大醉俠》一片中的女
主角金燕子，對我也特別照顧，可能因為整部片子差不多只有
我一個女生，一直到最後一場戲才加了女兵出現。這部電影拍
好上映之後非常賣座。這是我演出的第一部武俠片，也正是這
一部電影，開創了我演藝事業的高峰。

周：那時候要為新拍的電影做宣傳，電影公司是不是在上映之前就
為演員拍很多照片？

鄭：那時候的做法不是這樣，和現在的電影宣傳手法不同。我們演
員在電影開拍之前，就要經過很多次排練。公司的攝影師，除
了要拍攝劇照之外，還有拍很多照片，都是在我們進行排練過
程中拍攝的。

照片展現夢想

周：那麼，當年鍾文略先生為你拍攝的照片，你喜歡嗎？感覺如
何？

鄭：我很喜歡。他拍攝的照片給我的感覺很美，很自然。

周：請看看鍾先生在攝影室內拍攝、收錄進這本影集中的這一張漂

亮照片，把你的美妙舞姿展現出來了，很有動感，你當時是一邊跳舞，一邊拍照的嗎？

鄭：是的。我從小就學習舞蹈，往往在拍電影時，也要做各種各樣的身段，擺姿勢，有的角色還要一邊做武打動作，一邊拍攝。所以，我在鍾先生的攝影室裏，也是一邊跳舞，一邊拍照。如今我看到這張照片，就肯定自己入行的時候特別年輕，而鍾先生已經把一個女孩渴望成為芭蕾舞蹈家的夢想表現得淋漓盡致。

周：佩佩姐，你認為鍾先生那個時候為演員、明星們拍攝照片，與時下的攝影師給演員、明星們拍照的情況互相比較，有一些甚麼的不同？

鄭：過去和現在的攝影有很大的差別。在鍾先生拍攝照片的那個時候，技術與設備遠遠不如現在先進，但是他特別用心，不計較得失，非常專注地為我們演員拍照，那是很不容易的。現在攝影師條件太好，太方便了，往往不需要用特別的照相機，就連電話手機也可以拍照，比以前隨意和方便太多了。所以，兩者有很大的分別。而且，現在甚麼都講求經濟收益，以前攝影師為我們演員拍照，不會另收金錢。但是，現在就不同了，做甚麼都要講價錢，據我所知，電影界裏的一些同行、演員，要自己花不少錢來拍攝造型照。

"量" 還沒用完

周：佩佩姐，你今年已經滿70歲了，在影壇上還非常活躍，而且不僅在兩岸三地的電影界繼續拍攝電影，而且還衝出國際，在荷李活和歐洲、澳洲等地不斷拍攝新作品，創出佳績，令人敬佩。你為甚麼可以這樣永不言休？

鄭：我覺得，每一個人都有不同的"量"，而我自己的"量"，現在還沒有用完，還可以繼續用下去。

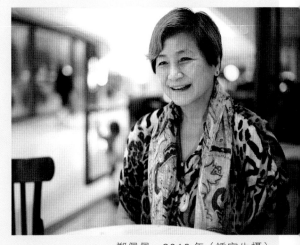

鄭佩佩　2016年（鍾宇生攝）

所以，我不會現在就停止工作去休息。最近我還去澳洲和兩岸三地拍電影，演話劇，到重慶、成都、上海、北京等地巡迴演出。

周：那你現在已拍電影，還需不需要動手動腳"開打"，演出武打動作呢？

鄭：說不用打是假的。在有需要的時候，我還是照樣要做武打動作，扮演好戲中的角色。

周：嘩！你到現在還是很能打又演得好，真是太厲害了！佩佩姐你已經從香港影壇衝到國際影壇上去。如果你從國際影壇，再回望香港影壇，或者看兩岸三地電影界的話，當中拍電影會有些甚麼差異？你的感覺又是怎麼樣的呢？

鄭：就我個人所見所聞來說，我覺得兩岸三地對於電影演員、明星，一般都是很尊敬、尊重的，但是對於其他職位的電影從業員，就未必都是很好。但如果在國際影壇拍電影，我卻看到他們對所有電影工作人員，包括整個演出、拍攝、製作團隊都很好。在工作和生活方面，不論吃的東西，住的地方都安排得好。連休息時間也照顧得到，每天的工作量分配合理，這比香港、兩岸三地一些電影製作公司為了節省成本開支，要工作人員不眠不休拼命趕拍的做法，實在是好得多。

III　星影

光影下的社會與文化歷史

吳國坤（香港城市大學）

攝影與電影可謂視覺文化和藝術的孿生姊妹，二十世紀開始電影的興起建基於攝影的"菲林"（film）技術和攝影美學。英文中的 studio，可以指稱照相館／影樓或電影公司／片廠，但研究電影歷史發展或電影藝術的人，一般容易忽略攝影師與電影工業的互動關係，而廣告和明星造像又難以進入電影的正史之流。當香港戰後電影工業開始專業化和大眾化之際，電影公司有賴發展明星制度（stardom）以推動電影文化蓬勃發展，攝影擔當了為塑造明星肖像（star image）的社會和文化功能；同時，對社會大眾而言，文字媒體（包括報刊和當時流行的電影雜誌）附載的明星相片，及其相關報導的明星生活和活動，並非純粹的電影宣傳這麼簡單，明星在萬千"影迷"（fans）眼中的一舉一動，其投射的社會形象或行為典範，其實已遠遠超出電影和娛樂的範圍，而具備更深層次的社會和文化意義。例如，六十年代粵語青春片的蕭芳芳和陳寶珠有"青春玉女"或"工廠妹"形象（國語片則有林黛、葛蘭和尤敏），嘉玲

和謝賢的都市情人，國語新派武俠片中徐楓和鄭佩佩扮演的"俠女"和俠義精神，林黛和樂蒂的中國古典江山美人，都曾經是父母一輩投射下的大眾偶像，甚至成為"中國人"或"現代人"的模範，見證了香港社會現代化和都市化的變遷，同時又有海外華人對故國和中國文化的戀舊。

鍾文略先生的攝影集《不滅星光 ── 香港電影明星影像 1960-1980》是非常寶貴的有關攝影與電影明星的視覺素材，也是彌足珍貴的社會文化史的一面側影。他從設計電影廣告畫到自學成為專業攝影師，1963 年他由李翰祥導演介紹，轉職到電懋影業公司負責拍攝電影劇照，體驗了香港電影由五十年代發展到六十年代的一個高峰。

在國語片方面，由電懋（後改稱為國泰）和邵氏兩大電影公司帶動商業化和娛樂化的發展趨勢。電懋以財力雄厚的南洋華人資金（隸屬新加坡國泰機構），以香港作為電影製作的大本營，主事人為星馬實業家陸運濤，電懋作為五、六十年代在香港製作國語片舉足輕重的電影龍頭，憑藉其製作的技術和水準，一時蔚為大中華地區（台灣、香港、星馬）的電影主流。開創中國電影製作的"片廠風格"，又開闢完整的電影發行網絡，企圖建立"跨國"電影文化企業。據鍾文略回憶，那時在電懋專職拍攝劇照的攝影師，還需要伺候明星拍攝造型照及生活照，以供畫報作宣傳之用。即使是等候明星化妝、換衣服也不能擅自走開半步，既體驗到電影公司的專業態度，而從事電影明星拍攝又是艱苦的工作，不能為外人所道。

電懋的最大對手是今日為人廣識的邵氏兄弟，公司的前身是邵邨人在新加坡經營的南洋公司，1957 年邵逸夫來香港重組邵氏兄弟，1958 年在九龍清水灣籌建邵氏片場，一般人認為邵氏兄弟來香港是要與電懋爭一日長短，非但要競爭香港的電影市場，同時要爭取海外（包括東南亞、日本、韓國、台灣和北美洲等）華人市場。當時，中國大陸自 1949 年開始，已不容境外的華語電影入境。邵氏和電懋一方面大力推動電影產業和明星制度，興辦電影刊物（邵氏有《南國電影》，電懋則有《國際電影》）為宣傳喉舌，積極參與當時的亞洲影展，開拓市場，另一方面借鑒荷李活類型片和電影工業的"垂直整合"（vertical integration）製作模式，掌握

製片、發行、宣傳、放映院線於一身；更重要者，他們都重視培訓導演、編劇、演員和明星。當時許多演員和工作人員都曾住進邵氏片廠的宿舍內（今天清水灣的邵氏舊址仍有幾幢宿舍的建築，而筆者幾年前曾訪問狄龍〔譚富榮〕，談及他年輕時住在邵氏宿舍，在那裏成長甚至為家），所以六十年代可說是片廠模式和明星制度的一個高潮，鍾文略先生在電懋當攝影師正適逢這個黃金時代。他於1968年離開電懋，正式建立自己的攝影事業，因此從事明星攝影工作和交往亦不限於某一間電影公司。未知這是否跟電懋開始走下坡有關，因為陸運濤在1964年不幸遇上空難喪生，之後公司雖改組成國泰機構（香港），但發展大不如前，最後公司在1971年正式結束，而國語片則由兩雄雙爭，變成後來一台獨大，誠為可惜。

電懋和邵氏的作品一直被視為心態上不脫大中華意識，邵氏最成功賣座的古裝片如李翰祥導演的《梁山伯與祝英台》（1963）和《江山美人》（1959），捧紅了凌波、樂蒂、林黛等明星，令黃梅調一時大賣，但市場焦點是台灣和東南亞；而電懋的電影故事常見是小家庭／中產知識分子主題的家庭通俗劇，摻雜了荷李活的西片風格，呈的是一個現代華人社會而不是香港本土現實，被批評為脫離社會和政治現實的夢工場。因為五十年代和六十年代正值香港多事之秋，無論是國內的政治鬥爭或香港的社會動盪，都演變成左、右陣營的對立，電影作為流行大眾的文化工業，可資利用成為左、右派的意識形態工具，影響力其實可大可小。香港政府對左、右派的宣傳一直步步為營，另一方面又努力營造"自由放任"（laissez-

faire）的經濟發展環境，卻以電影審查及其他不宣之於外的行政措施打壓激進政治。由是者，在市場規律限制之下，無論是國語片或粵語片，都務必在娛樂與教化之間謀求平衡，逐漸從寓教於樂走向純娛樂格局。例如，即使是左派的長城、鳳凰的國語片公司，或新聯的粵語片公司，都因為香港的特殊文化環境、都市環境，和很不一樣的電影市場，以致他們的電影慢慢轉型成為強調中產階級的趣味，強調市民階層和布爾喬亞（bourgeoisie）品味，以及家庭倫理、導人向善。表現於電影作品中，就是渲染生活之和諧面，描寫細膩的感情，重視小家庭，和現代都市化生活下的人倫關係，藝術上能夠保持一定格調，而左派電影也催生了如夏夢、石慧、陳思思等女明星，人稱"長城三公主"。

陳思思　1957 年

　　五、六十年代由邵氏和國泰主導的國語片現代化，同時是香港粵語片的黃金時代。香港在戰後出現的粵語電影和國語電影的兩大主流傳統在市場上輪番較勁的情況，在世界電影史可算是獨一無二。可以想像，對當時香港本土觀眾來說，粵語片當然比國語片更受歡迎。五十年代出現大量小資本經營的獨立製作公司，製作量高而成本低，經常出現"粗製濫造"的情況，但好處是娛樂至上，能夠靈活變通，跟粵語觀眾同聲同氣，同時又謹守中國倫理教誨，例如黃飛鴻功夫片系列在五十年代傳承不衰，能夠討好基層社會大眾。除此以外，也有具規模和製作嚴謹的四大粵語片公司 —— 中聯、新聯、華僑、光藝。前二者以合作社同仁方式組合，有左派色彩，而光藝由新加坡商人何啟榮成立，五十至六十年代在香港大展拳腳，其在南洋有發行網絡和院線，一手包辦影片製作、發行、宣傳及演員訓練，擅長炮製都市小品喜劇，成功培訓了我們父母輩最為津津樂道的明星偶像，當時紅遍東南亞有嘉玲、謝賢、江雪、南紅、王偉、陳齊頌等。

鍾文略先生由 1968 年離開電影公司自立門戶開始，粵語片經歷了由盛轉衰，大量的低素質電影遭市場淘汰固然是金科玉律，而六十年代國際政治風雲變色，1967 年香港的左派反英暴動，加上東南亞政局不穩與恐共情緒蔓延，加速了海外市場萎縮，南洋的影片發行商減少發行粵語片，導致粵語片走入低谷，產量在 1968 開始暴跌，至 1972 年曾經完全停產。不過，粵語片很快作出反彈。1973 年，邵氏已經在香港開拍粵語片，因為他們清楚知道本土市場和社會題材的重要性，加上 1967 年成立無綫電視，電視製作訓練新晉的創作人員、演員，和培養本土觀眾口味。邵氏委派楚原重拍《七十二家房客》（原版是 1963 年珠江電影和新聯製作，王為一導演），集合了國語、粵語明星，電影和電視演員，包括胡錦、岳華、井莉、何守信、沈殿霞、鄭少秋、馮淬帆等，結果票房大賣，正式標示七十年代粵語片的回歸，和迎接八十年代香港電影的盛世。

　　觀乎鍾文略成立自己攝影室後，專門拍攝人像、明星照片，其中不乏我們今天已經非常熟悉的電影和電視藝人，可見他的照相館很受影藝界歡迎，廣結人脈，所紀錄下的明星肖像和生活風貌，已經成為電影史的一部分。已故美國評論家蘇珊·桑塔（Susan Sontag）認為攝影照片為逝去了的現實留下的 "痕跡"（trace），看似渺小、瑣碎，卻能勾起無限回憶，大有深意。鍾文略的攝影集橫跨了上世紀下半葉香港電影的樂與怒，不單可以為讀者緬懷過去，也希望誘發有心人藉此重塑過去的光影故事，照明今天的意義。

IV 星輝

五十至八十年代的影視明星

50s 五十年代

紅線女

蜚聲藝壇的粵劇花旦，獨具一格的"女腔"創始人。原名鄺健廉，也是出色的電影演員，扮相美，聲音佳，曾經主演不少粵語長片。包括在巴金的作品《雷雨》中飾演四鳳一角。此外，還拍攝過《昭君出塞》、《搜書院》、《關漢卿》、《竇娥冤》等戲曲電影。曾在廣州成立粵劇學院，推廣粵劇藝術，培育人才，成就卓越。

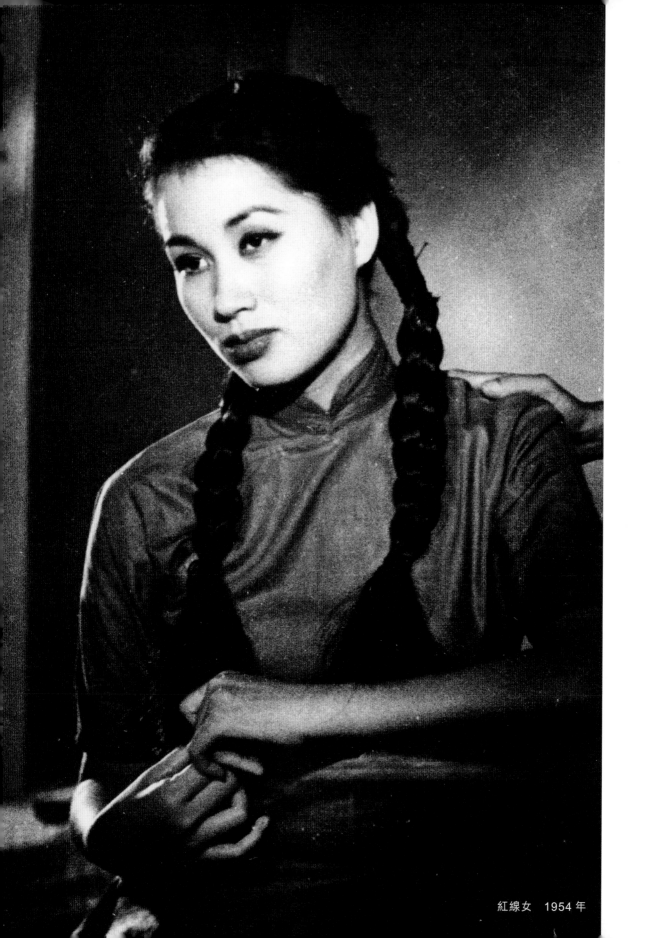

紅線女　1954 年

張 瑛　原名張溢生，因為家中排名第十四，人稱"十四哥"。戰前已參演電影，生前主演電影超過 400 部，形象百變，有"千面小生"之譽。著名電影有《珠江淚》、《家》、《春》、《秋》、《雷雨》等。與吳楚帆、張活游、李清合稱粵語片"四大小生"。張瑛除演出電影及電視外，亦有製作電影，曾創辦大群、華僑等電影公司，執導多部電影。

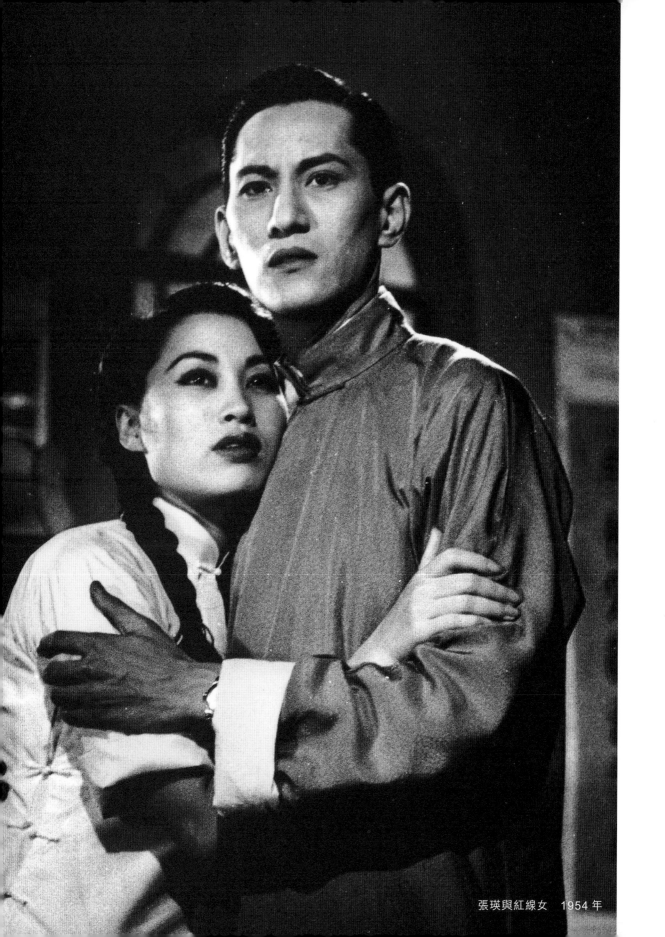

張瑛與紅線女　1954年

丁荔　香港出色電影演員，五十年代活躍於香港影壇，曾經與著名的香港明星周聰、謝賢、張瑛等合作，拍攝多部電影故事片。

周聰　原名冼錦榮，是香港影視紅星。原為新聯電影公司當家小生，曾經因為與白茵合作演出電影《蘇小小》而聞名。他又與謝賢合演《難兄難弟》一片，給觀眾留下深刻印象。他扮演的角色形象，多為性格樸實、戇直的青年。

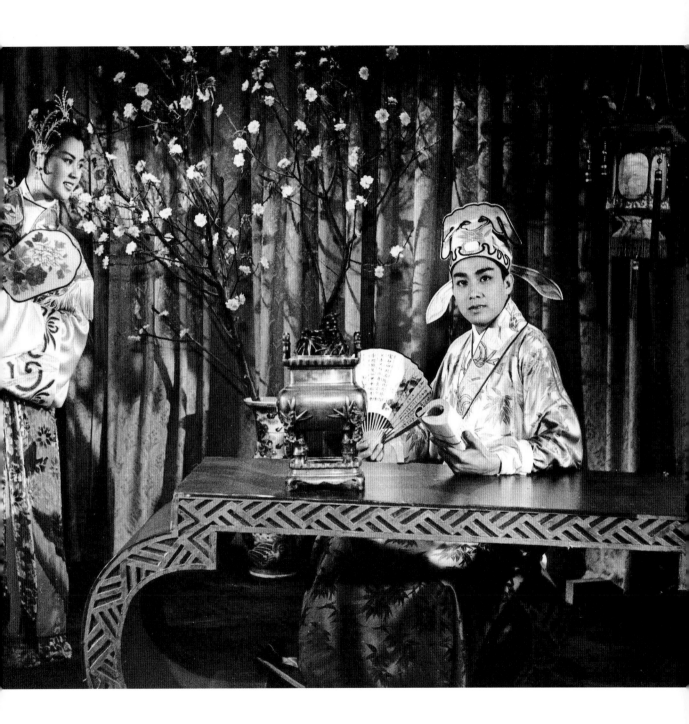

丁茘與周聰　1957 年

葉 楓　原名王玖玲，生於湖北漢口，是
電懋電影公司的基本演員。她身材高大，外
表冷艷，輪廓分明，有"長腿姐姐"之稱。多
數飾演個性獨立、爽朗不羈的角色，其中以
《四千金》的二姊和徐速作品《星星、月亮、
太陽》一片中的亞南（"太陽"），最為觀眾熟
悉。

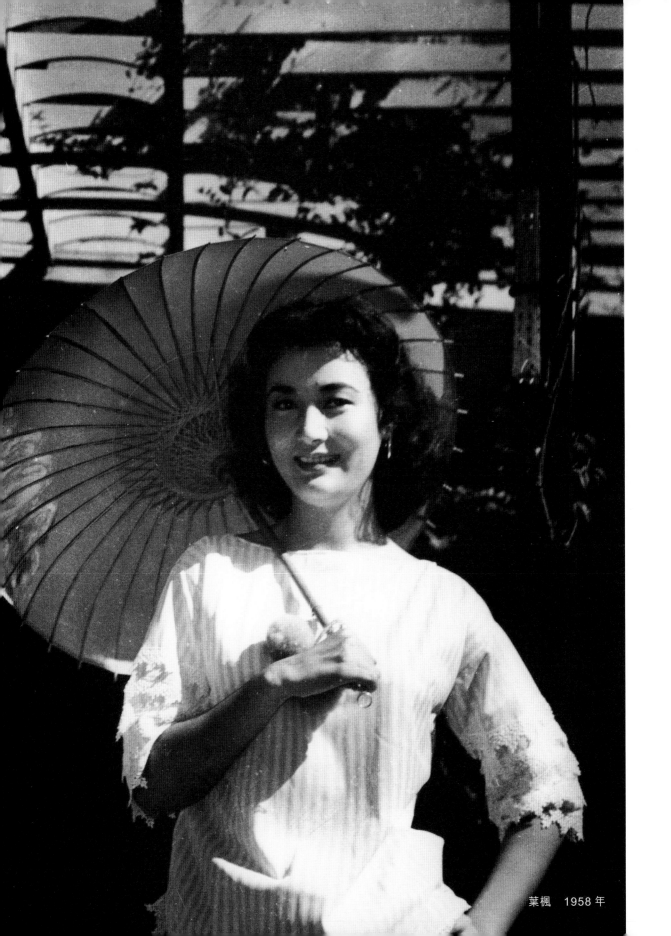

葉楓　1958 年

李湄　本名李景芳，又名李桂芳，於五十年代投入香港影壇，有一份天生的嬌媚之態，兼且多才多藝。既能編，也能演，在影壇中是活躍的多面手。曾與男演員喬宏合作拍攝過《玉樓三鳳》一片，其低調、細緻，又不失自然的演技，受到觀眾和業界的好評。

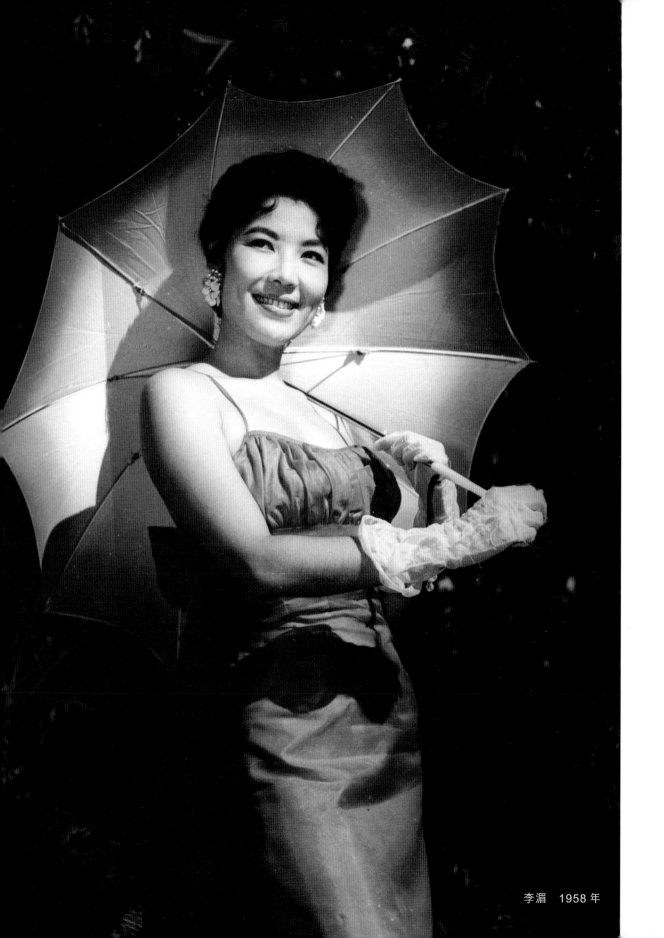

李湄 1958 年

葛蘭 本名張玉芳，自幼年時期便開始
學習聲樂。1952 年 4 月，還在香港德明中學
唸高三的她，報考卜萬蒼的泰山影業公司，
以最高分數被錄取。拍攝影片《七姊妹》時，
與劇中其他六位女主角：鍾情、李嬙、劉亮
華、羅婷、陳芸、容遠菁並稱為"泰山七姊
妹"。同時，她京劇也唱得很好，也能說一口
流利英語。1954 年，荷李活影帝奇勒基寶
（Clark Gable）在香港拍攝的電影《江湖客》
（*Soldier of Fortune*）中，她飾演漁家女一
角。由於她演唱、舞蹈樣樣皆能，被稱為"曼
波女郎"。

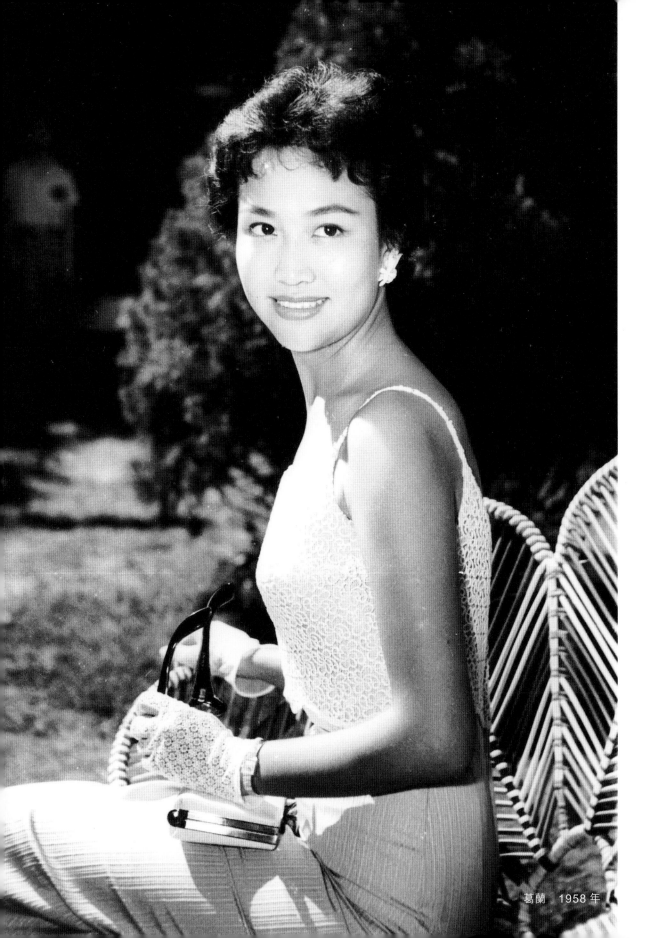

葛蘭　1958 年

石慧 原名孫慧麗，是"長城電影製片有限公司"當家花旦之一，與夏夢及陳思思合稱"長城三公主"，她是"二公主"。1951年加入長城影業公司，在泰山影片公司卜萬蒼執導的《淑女圖》中擔當女主角，繼而又回長城影業公司拍了《一家春》。在這兩部影片中，她塑造的形象和精湛的演技博得觀眾賞識，從而一舉成名。她能歌善舞，演奏鋼琴技藝高超，與男影星傅奇合演《藍花花》一片時相戀、後來結為夫婦。

傅奇 原名傅國梁，自小喜愛體育運動，身材高大，相貌俊朗，風度儒雅。1952年加入長城電影公司後，他以勇於探索求新的精神，不斷刻苦鑽研表演技藝。他早期參演的電影，不少是與石慧合作。由於二人把年輕人蘊藏內心深處純潔而又誠摯的愛情，以平實而又自然的演技表達得惟妙惟肖，被觀眾視為銀幕上最理想的一對情侶。1954年，這對"銀幕情侶"真的結為終身伴侶。傅奇曾在逾50部影片中扮演主角或重要角色。幼女傅明憲也曾是香港知名影視明星。

石慧與傳奇　1959 年

鄭佩佩　擁有"俠女"之稱，是香港最早一代武俠女明星，擅長舞蹈和表演。曾以《情人石》一片，獲得國際獨立製片人協會金武士獎。又憑着參演李安的奧斯卡金像獎作品《臥虎藏龍》，獲得香港電影金像獎最佳女配角獎。前後參加過近百部電影和電視劇拍攝，以及舞台劇表演。同時她亦勤於寫作，出版了《擦亮心燈》、《戲非戲》、《回首一笑七十年》等多部著作。

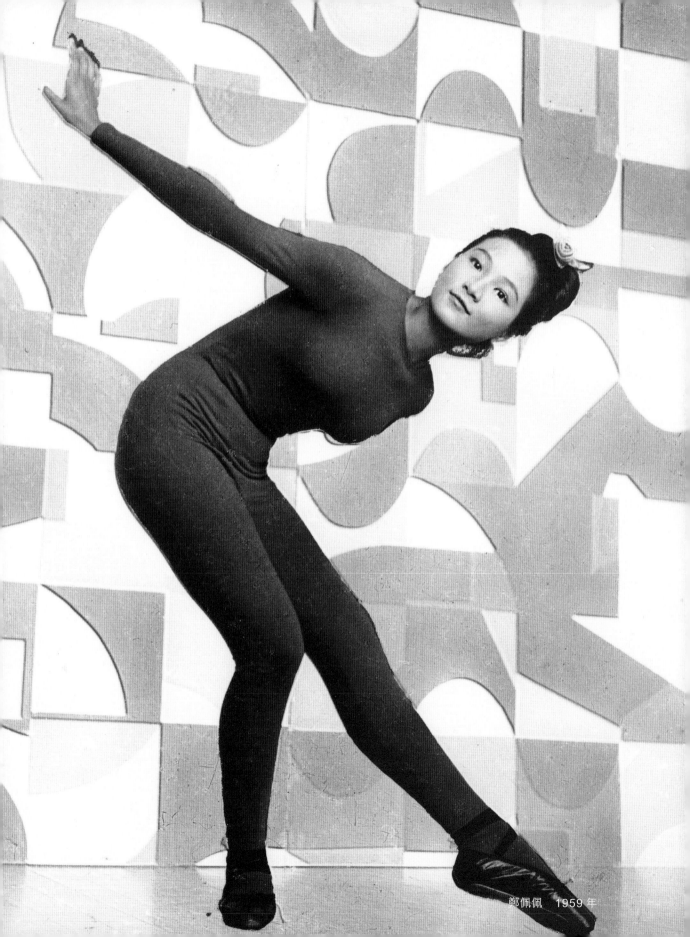

鄭佩佩　1959 年

李 嬌　著名電影及電視演員，曾經拍攝
多部電影，包括《三看御妹劉金定》、《甜言
蜜語》、《華燈初上》、《鴛夢重溫》、《豪門夜
宴》等，與她合作最多的導演是胡小峰，男演
員為傳奇、平凡。

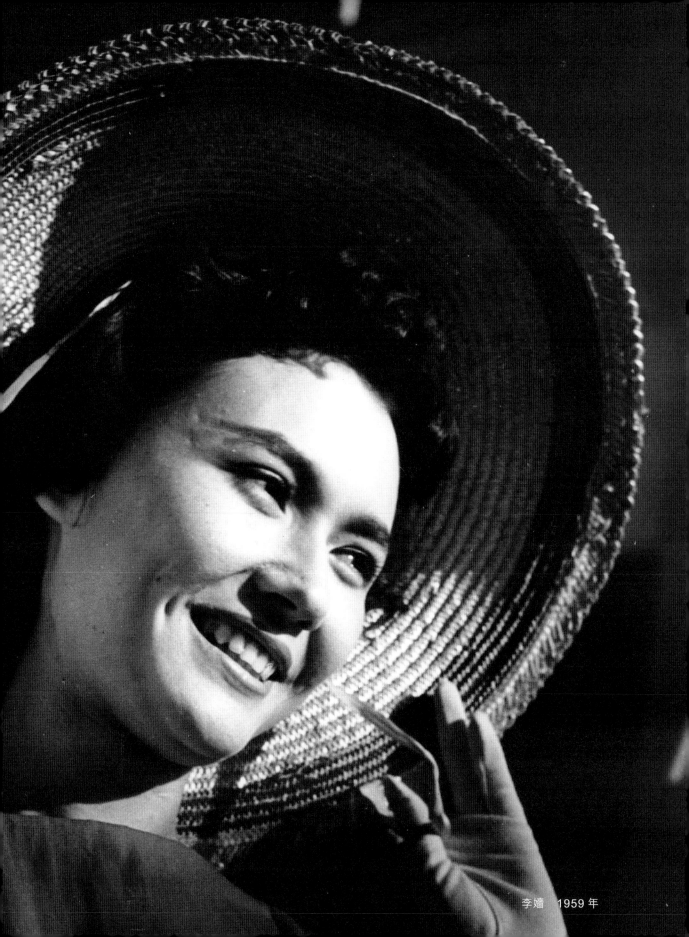

李嬙　1959 年

60s 六十年代

白茵　1959 年加入香港新聯電影公司
擔任演員，相貌端莊賢淑，演技宜古宜今，
成名作品是和男明星周聰合演的古裝電影
《蘇小小》，全片在蘇州、杭州實地取景拍攝，
可謂人景皆美，十分賣座。她的古裝扮相典
雅美麗，備受觀眾讚賞。後來在電視台參演
多部電視連續劇。她與香港足球名將黃文偉
戀愛而後結婚，曾成為娛樂圈一時佳話。

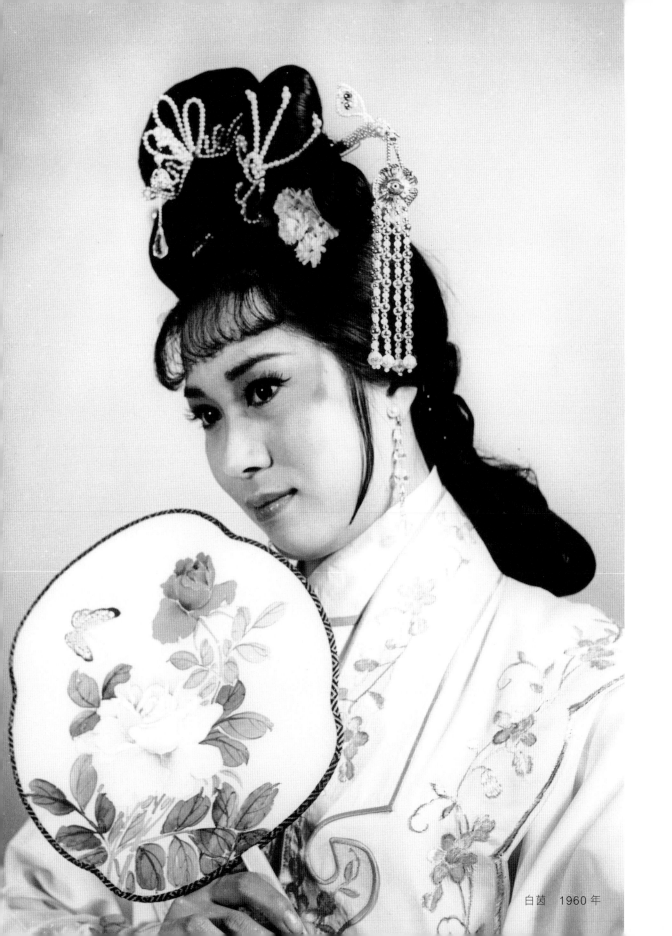

白茵　1960 年

于倩　邵氏電影公司著名演員。她初登影壇主演的第一部電影是《心花朵朵開》，繼而演出《藍與黑》，一炮而紅，後獲得第五屆金馬獎最佳女配角獎。由 1967 年起改變形象，以艷星姿態活躍於螢光幕。 1969 年，與新加坡歌星秦淮結婚後退出影壇。後在 1975 年復出，1976 年離婚。

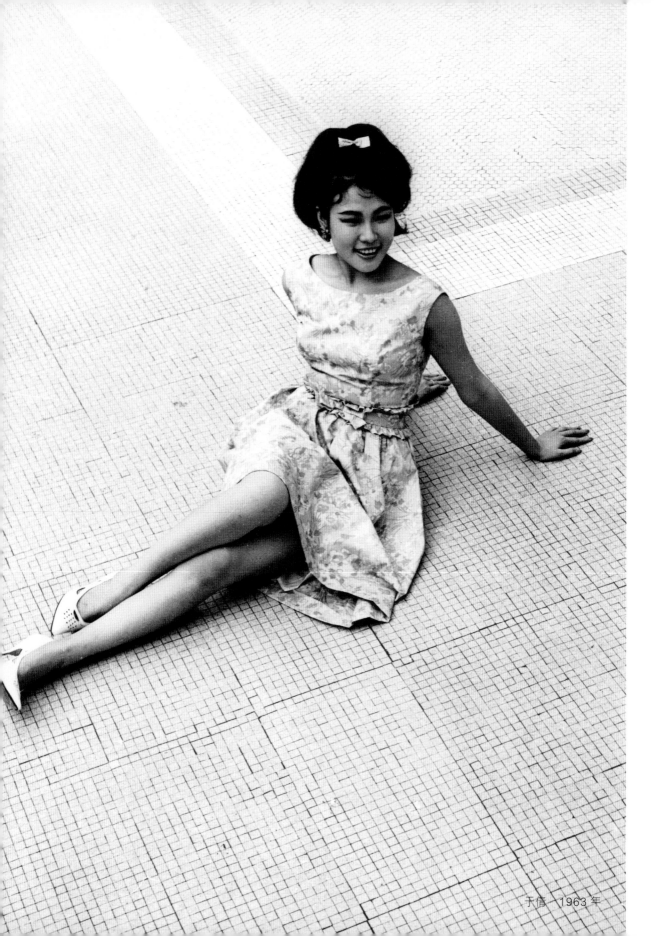

于倩 1963 年

葉青　原名徐梅芳，最初是邵氏電影公司演員，後來轉拍粵語影片。由於她五官端正，相貌標緻，在電影中多飾演青春玉女角色。同時，她也兼任硬照模特兒，受到攝影學會影友歡迎。

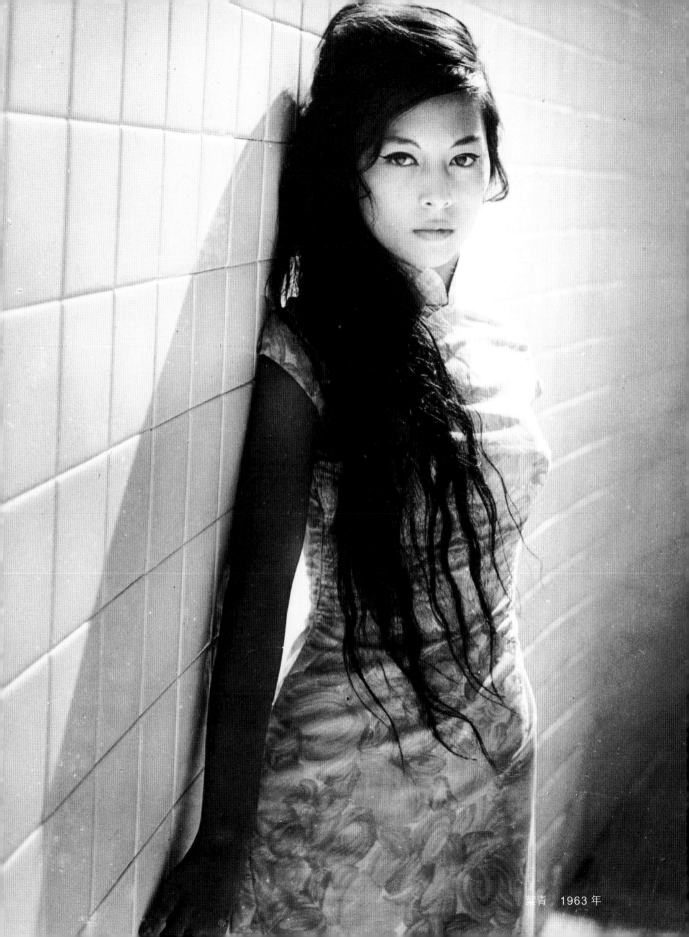

葉青　1963 年

李麗華　有"影壇長青樹"之稱的李麗華，有小名叫"小咪"。她的母親是京劇演員。李麗華的銀幕形象非常美艷，戲路相當廣闊，走紅影壇數十年，演出過許多時裝和古裝片，更是最早參演西方電影的香港女明星之一。她曾經與荷李活巨星域陀米曹（Victor Mature）合拍電影《飛虎嬌娃》（*China Doll*），備受矚目。她的丈夫嚴俊也是香港著名電影演員。

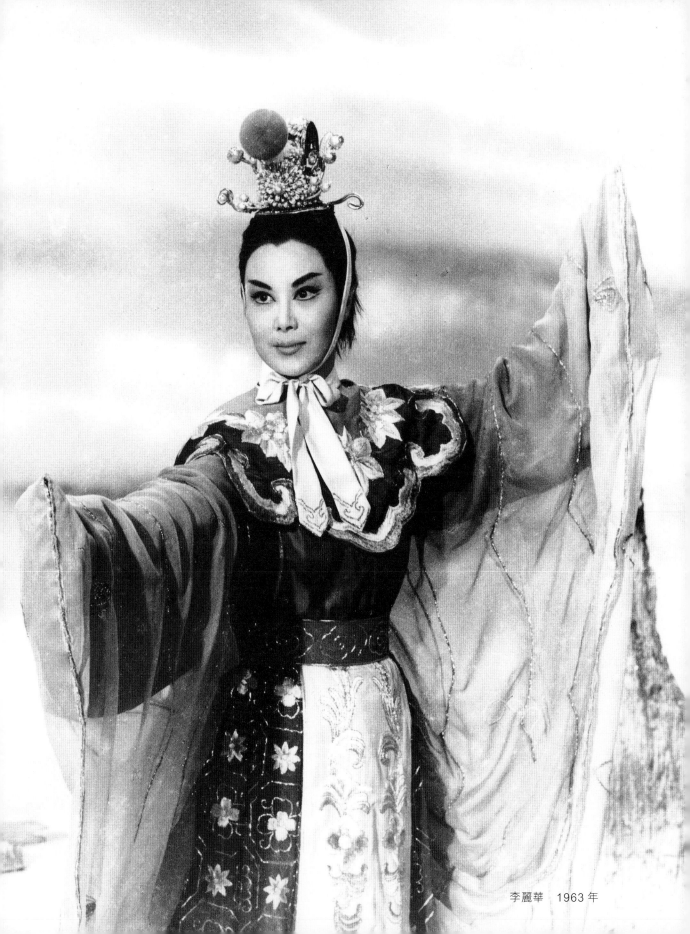

李麗華　1963 年

尤敏　原名畢玉儀，父親是粵劇名演員。她從小就喜歡演戲，長大後加入電懋影業公司成為電影明星。因主演電影《星星、月亮、太陽》當選亞洲影后，被年輕人視為偶像。

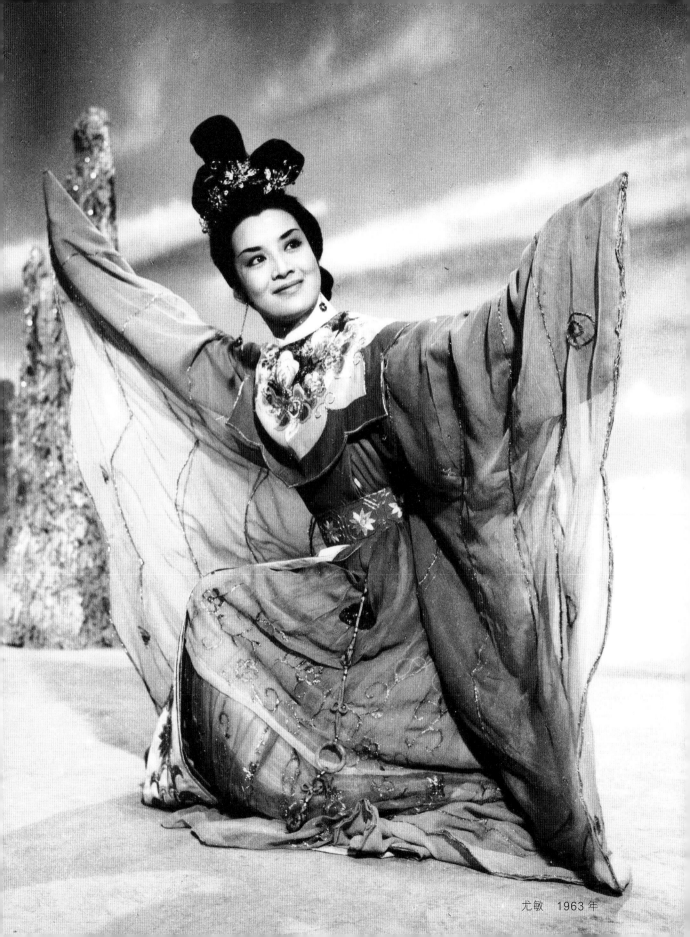

尤敏　1963 年

雪 妮　本名熊雪妮，香港著名粵語電影和電視劇演員。她十多歲出道，為當年武俠片公司"仙鶴港聯"起用的新人，有"甜妹妹"之稱，早年參與武俠粵語片演出，多與明星曾江合作。1966年，雪妮主演電影《女黑俠木蘭花》大受歡迎，成為其代表作。1969年嫁予著名武師唐佳，後來轉為演出電視劇。

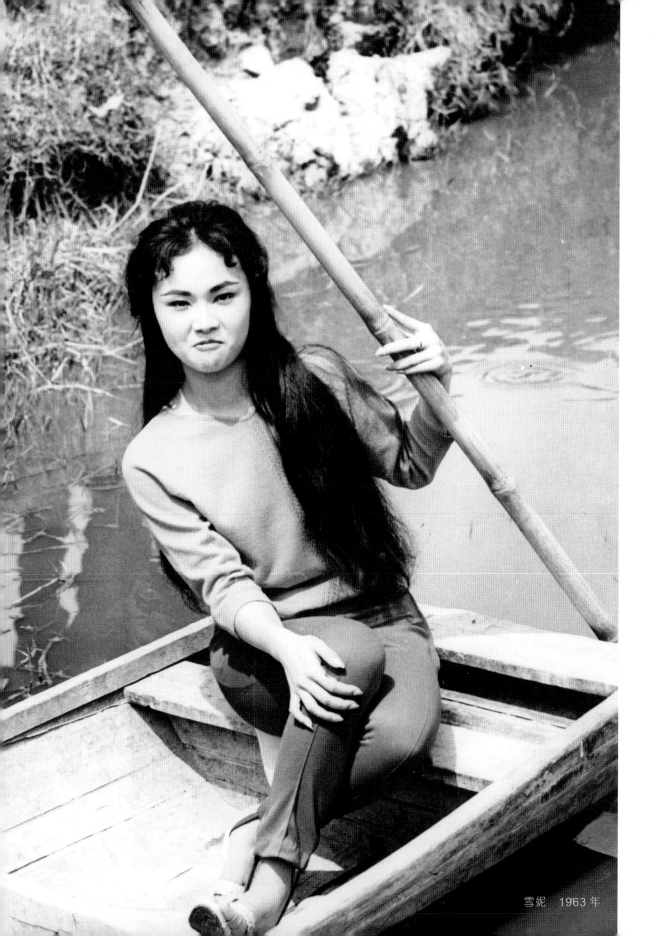

雪妮　1963 年

莫愁　1959 年，在“香港小姐”選舉得到第三名，被邵氏電影公司羅致，擅演風塵女子。 1965 年在《聊齋誌異》一片中赤裸出浴，為第一位全裸中國影星，震動影壇，此後她在影片《新婚大血案》中擔任主角。後在事業高峰期自殺身亡。

莫愁　1964 年

李琳琳 　香港電影電視明星，樣子嬌俏，清純可愛，演出過不少青春影片的玉女角色。後加入電視台主持婦女節目，頗受家庭婦女觀眾歡迎。間中也參加電視連續劇演出，舞藝出色。電影明星姜大衛為其丈夫。

李琳琳　1964 年

夷 光　電影演員，來自台灣，有"寶島美人"之稱。她的樣貌美艷、身材驕人，在電影中多扮演較性感的角色。

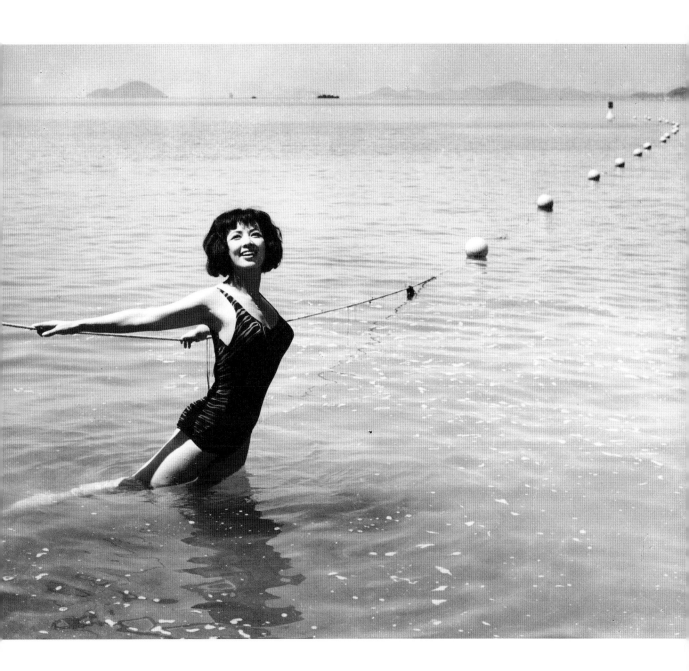

夷光　1964 年

汪玲　南國實驗劇團培養的電影明星，一位不折不扣的"美人"，擁有水汪汪的眼睛、小巧的嘴巴和修長的身材。1964 年底保送日本東京藝術專科學校深造半年，1965 年回來後主演《菟絲花》等影片。主要作品有《幾度夕陽紅》、《少婦寶典》、《愛你恨你》等。

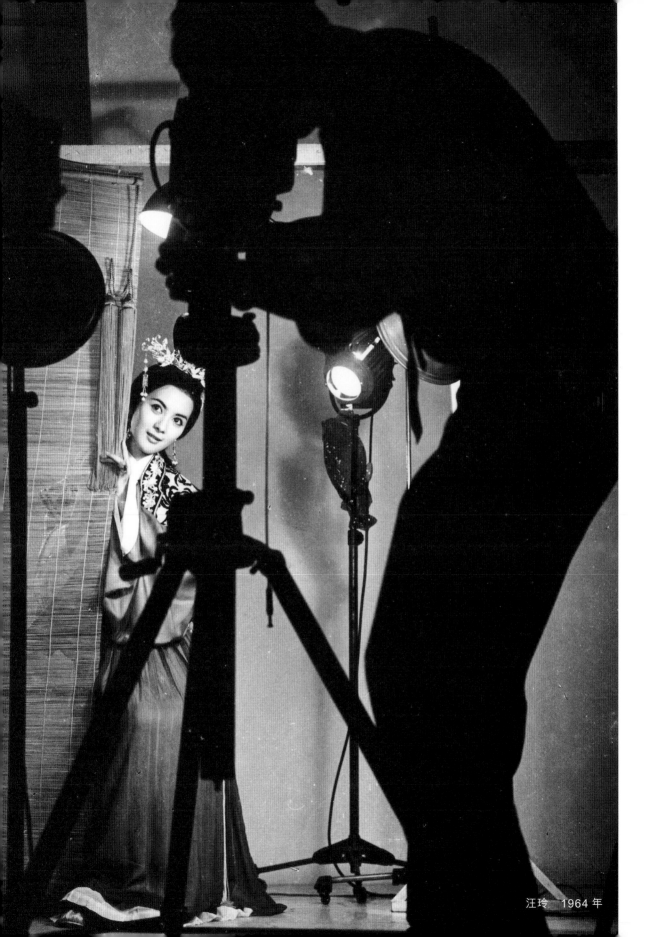

汪玲　1964 年

鍾 情　原名張玲麟，電影明星，多才多藝，擅長唱歌、攝影和繪畫。外表性感，有"小野貓"之稱，因此在電影中多扮演熱情奔放的角色。曾經主演《桃花江》、《多情小野貓》等電影；也舉辦過攝影展和畫展，取得頗高成就。

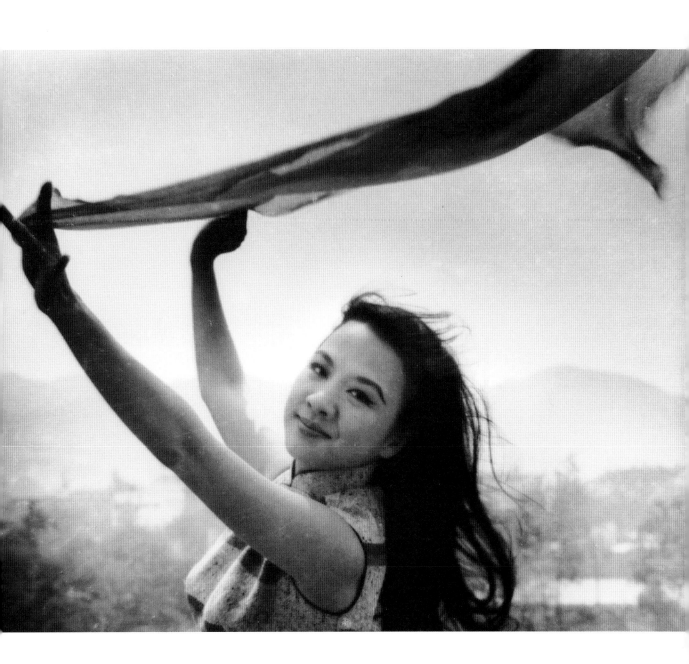

鍾情　1964 年

王　萊　原名王德蘭，國語片首屈一指的
配角演員。曾演出角色不計其數，正邪相兼，
風格多樣，演來無不出色，被譽為"千面女
星"。1963年，她憑着《人之初》一片，當選
第三屆金馬獎最佳女配角。

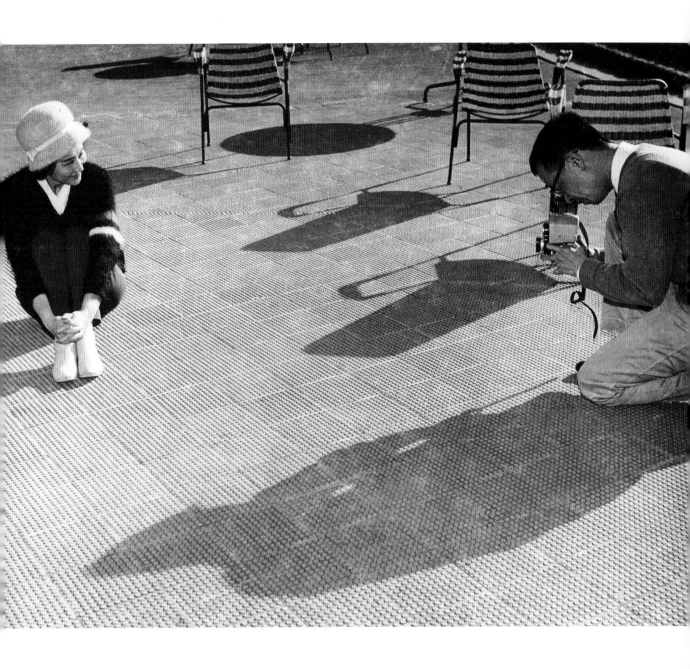

王萊　1964 年

樂蒂　本名奚重儀，著名電影明星。1960 年在《倩女幽魂》中扮演聶小倩，受到第十四屆法國戛納電影節與會各國代表好評。1963 年主演《梁山伯與祝英台》，獲得第二屆金馬獎最佳女主角獎。1964 年轉到電懋公司。她曾拜京劇名師學藝，身段功架嫻熟，被譽為“古典美人”。曾多次被港台報刊選為十大明星之一。她曾經與演員陳厚結婚，而其兄雷震是知名演員及電影製作人。1968 年 12 月，年僅 31 歲的樂蒂，因感情與事業不順服毒自盡。

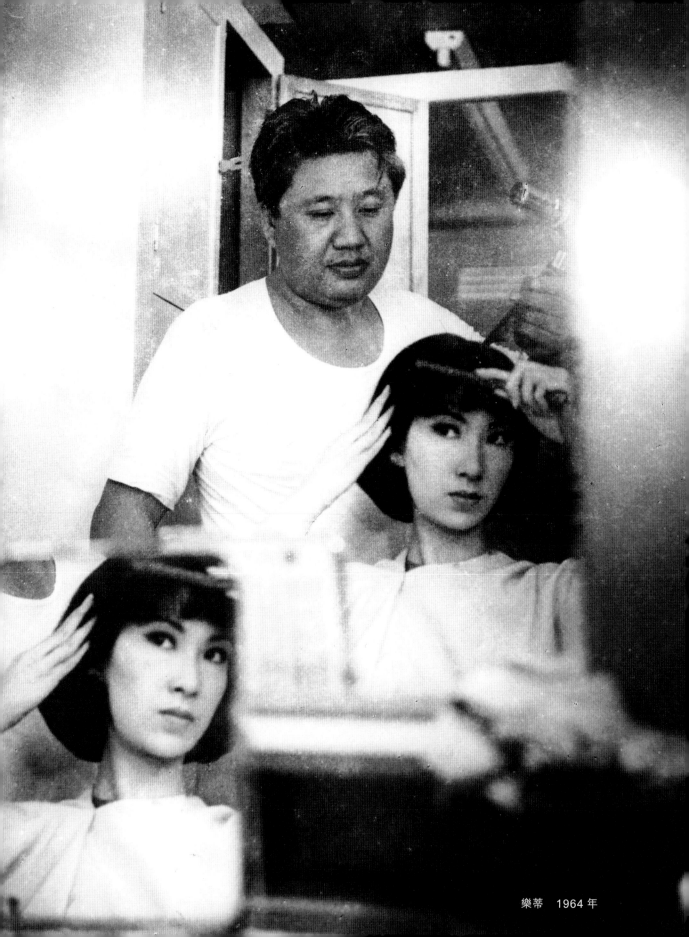

樂蒂　1964 年

陳青　實力派演員、電影製作人，曾經
演出過逾十部電影故事片。另外，也有拍攝
電視連續劇。

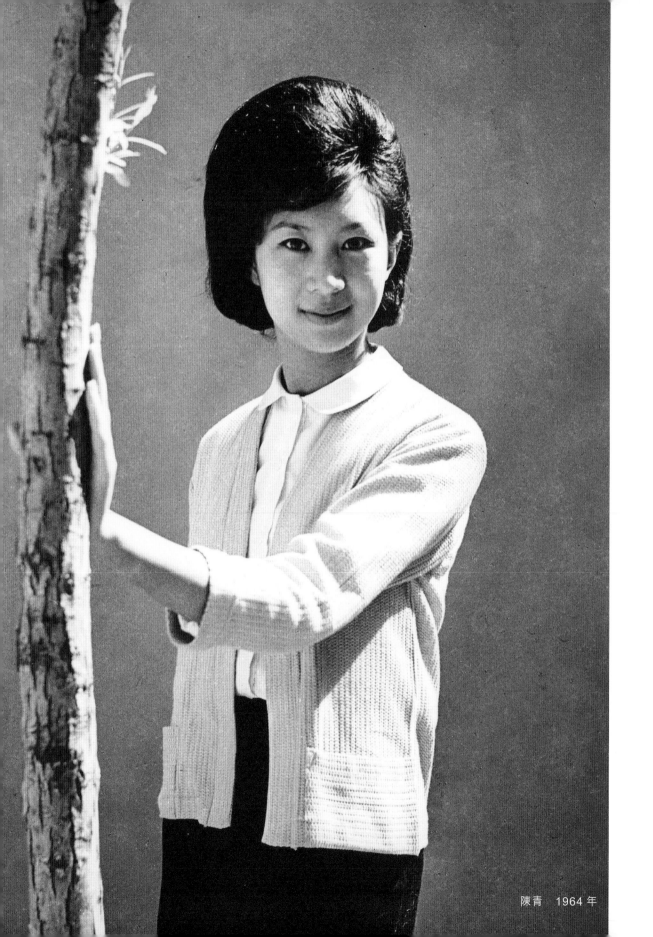

陳青　1964 年

陳方　電影演員、編劇、導演。容貌清麗，多才多藝。作品包括《寶蓮燈》、《聊齋誌異》、《亂世兒女》、《心動》、《白雲故鄉》等多部電影。

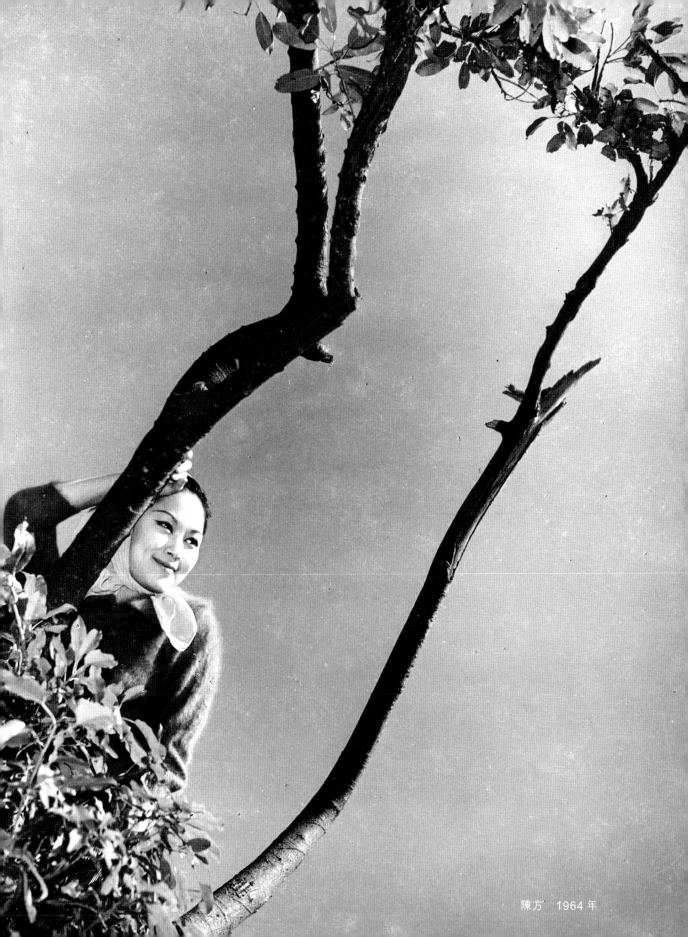

陳方　1964 年

張慧嫻　1961 年電懋在台招考新人時脫穎而出的張慧嫻，與同時錄取的李芝安、劉小慧合稱"電懋三小"。經過為時數月的訓練，憑藉《桃李爭春》（1962）一片初試啼聲，成績突出。又與"電懋三小"的李、劉合演《三朵玫瑰花》。1962 年乘黃梅調熱潮，主演《鸞鳳合鳴》，繼而又在《聊齋誌異》（1965）中飾演"嬰寧"一角，奠定女主角地位。較有名的作品還有《波斯貓》和《月夜琴挑》。

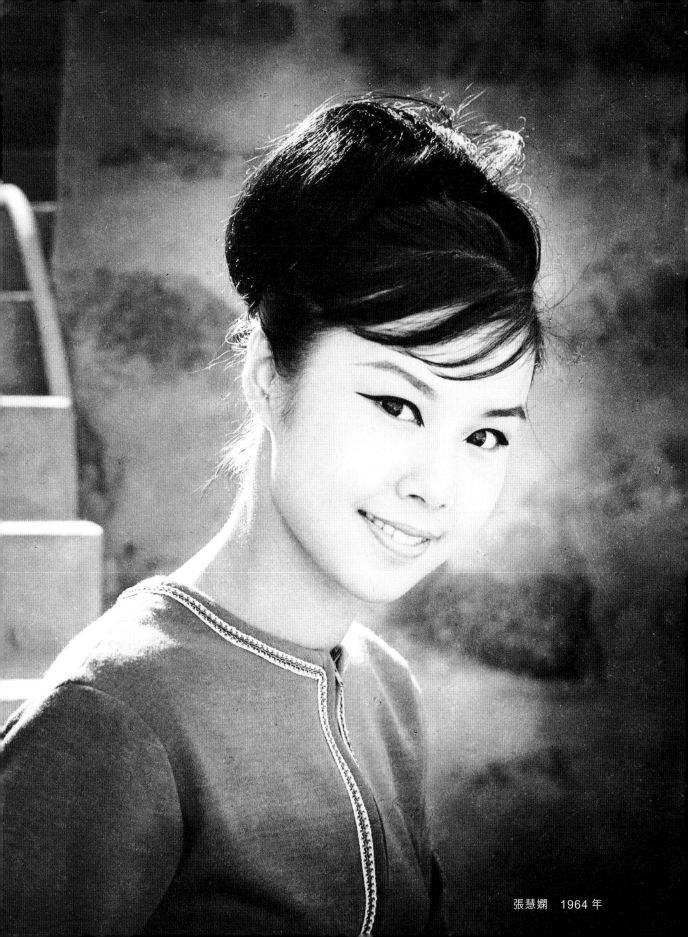

張慧嫻　1964 年

劉小慧 和同期考入電懋的張慧嫻和李芝安被合組為"電懋三小"，合演《三朵玫瑰花》，也曾在《情天長恨》、《深宮怨》中飾演配角。

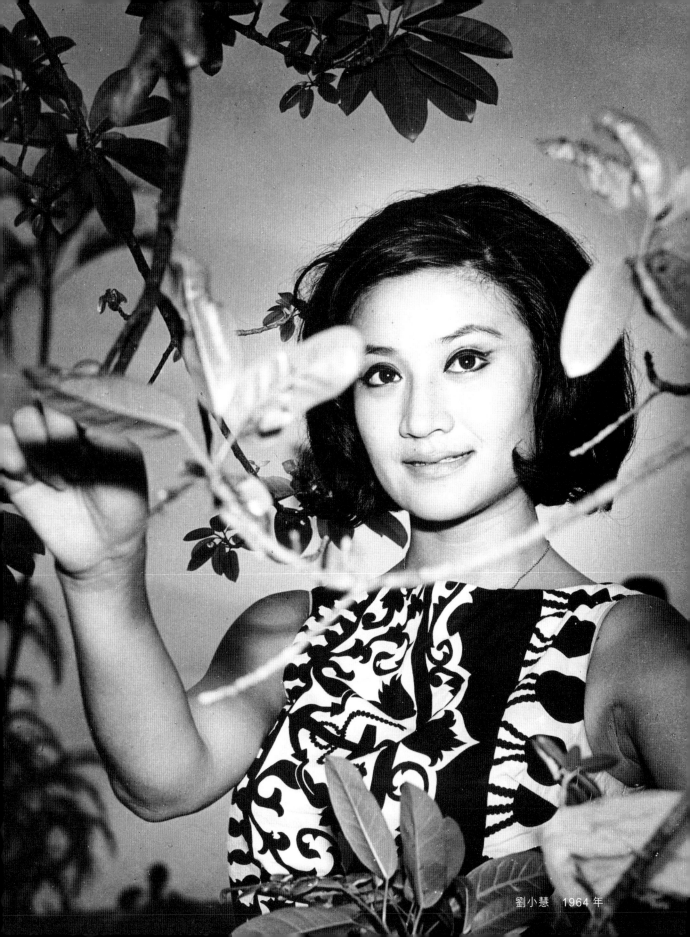

劉小慧　1964 年

林 翠 著名電影女演員，憑《四千金》一片獲獎。曾經拍過多部電影，被觀眾譽為"學生情人"。與著名導演秦劍結婚，育有一子陳山河，也是演員。後來與演員王羽再婚，二人育有一女兒王馨平，後成為香港著名歌星和演員。

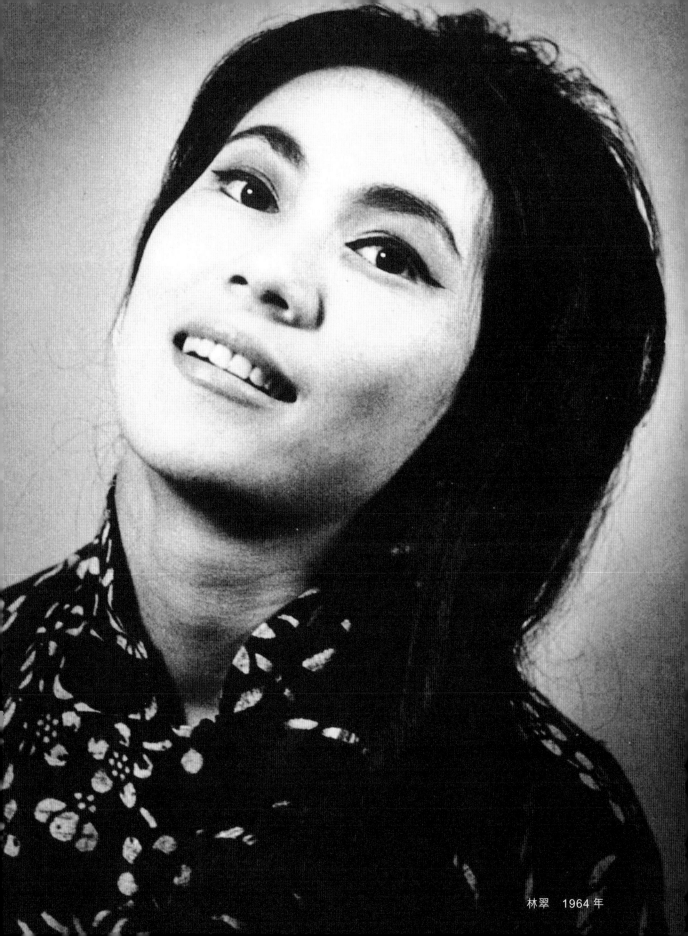

林翠　1964 年

何莉莉　著名電影明星，因樣貌美麗、身材出眾，受電影公司重用，拍攝多部電影。她的銀幕形象艷光四射，多扮演刁蠻小姐角色。是當年邵氏影業公司的當家花旦之一。

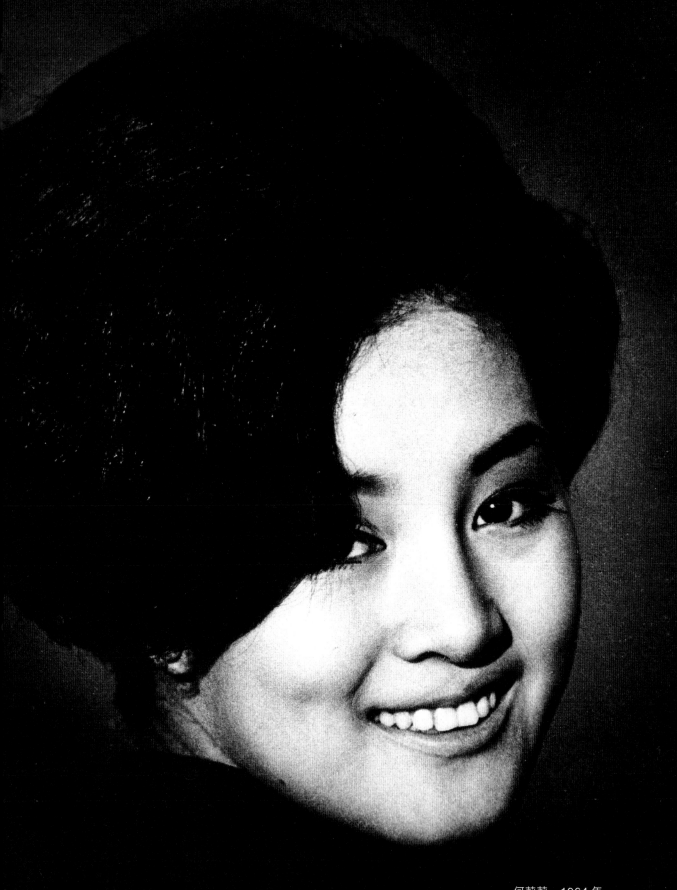

何莉莉　1964 年

喬宏

父親為國民黨元老，自小接受良好教育，懂得多國語言。進入影圈後，由於他外表俊朗和身材魁梧，銀幕形象英偉，被稱為"雄獅"和"鐵公子"，在影壇獨當一面，常演出武俠片主角。他也是最早演出荷李活影片的香港演員之一。曾與蕭芳芳合演《女人四十》，演技精湛，獲得香港電影金像獎最佳男主角獎。

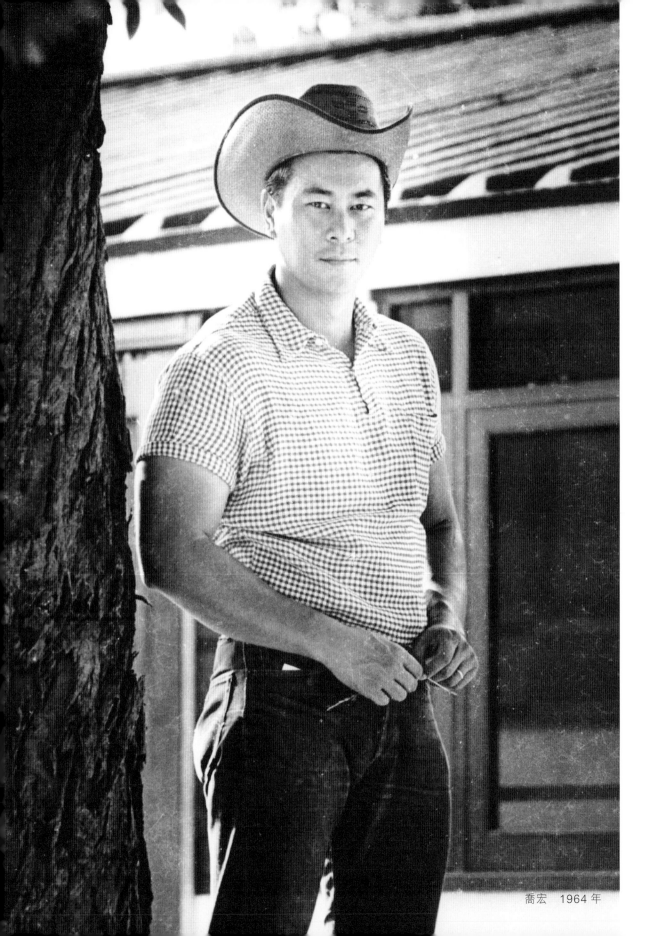

喬宏　1964 年

洪金寶 演員、武術指導、導演、監製、編劇、龍虎武師，聞名海內外。1966 年進入邵氏兄弟影業並擔任武俠片《大醉俠》的武術設計。他身材高大，武藝超羣。1983 年，在第二屆香港電影金像獎演出憑《提防小手》獲得最佳男主角獎，憑《敗家仔》獲得最佳動作指導獎。主演的動作片《七小福》獲得第 33 屆亞太影展最佳男主角獎及第八屆香港電影金像獎最佳男主角獎。2010 年憑《葉問 2》獲得第 46 屆金馬獎最佳動作指導獎。2011 年獲得第五屆亞洲電影大獎最佳男配角獎以及第 30 屆香港電影金像獎最佳動作設計獎。

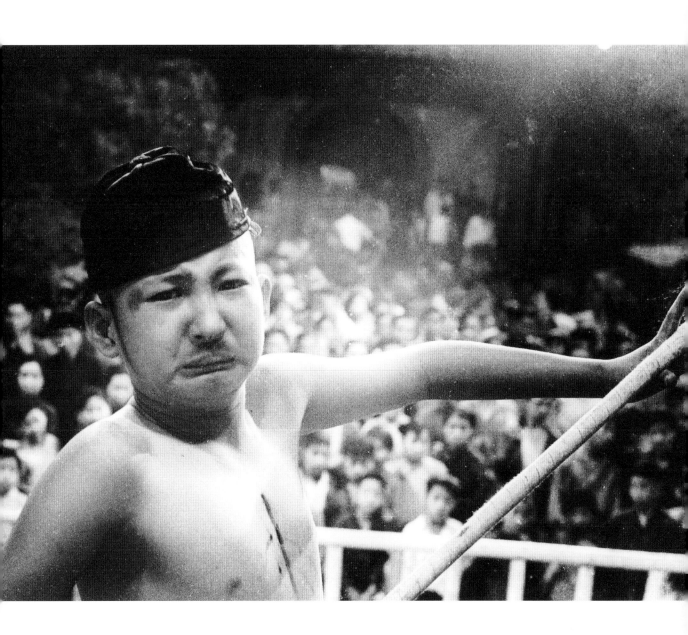

洪金寶　1964 年

電懋八美　　八人都是電懋影業公司新星訓練班出身的女演員，當中發展得比較好的有陳曼玲、韓燕、周萱及陳青，各人都拍過不少電影，其中周宣擔當過大片《虎山行》的女主角，做了武俠女星。陳曼玲因為面孔比較現代化，拍了不少時裝片。

電戀八美　1964 年

電懋四小生 包括陳浩、孫誠、鹿瑜和馬劍棠。他們在香港電影電視上各有發展。陳浩參演電影比較多；馬劍棠在電視連續劇《狂潮》中扮演"阿齊"一角，演技絲絲入扣，給觀眾留下了深刻印象。

電懋四小生　1964 年

江青 原名江上青，著名電影及舞蹈演員，自幼受嚴格舞蹈訓練，舞藝出色。銀幕造型美麗，宜古宜今。曾經拍攝過《七仙女》、《西施》等影片，獲得台灣電影金馬獎最佳女主角獎。後來，在現代舞藝術的編、演、導中，有非常出色的發揮，聞名海內外。

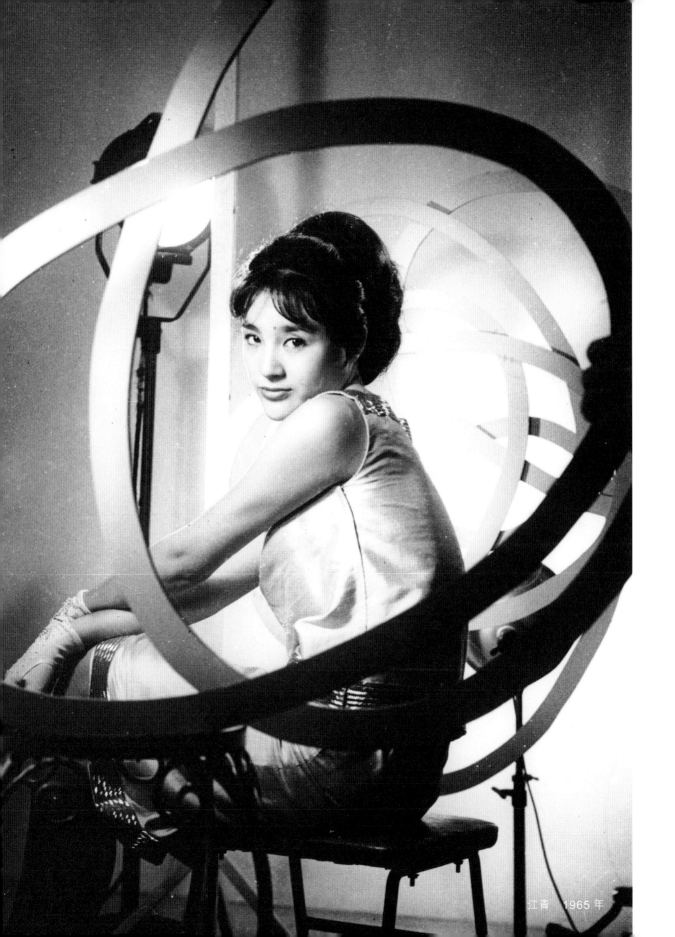

江青　1965 年

狄 娜 原名梁幗馨，香港著名影星，一生充滿傳奇色彩，有"奇女子"之稱，又被譽為"香江才女"。她 1962 年加入香港影壇，扮相美艷，身材突出，曾經以性感造型拍攝過多部電影，包括《七擒七縱七色狼》及李翰祥執導的《大軍閥》等大片。後加入電視台主持節目，因言論出格，談鋒銳利而引起關注。1970 年代，狄娜棄影從商，之後欠下巨債，轉到內地發展。

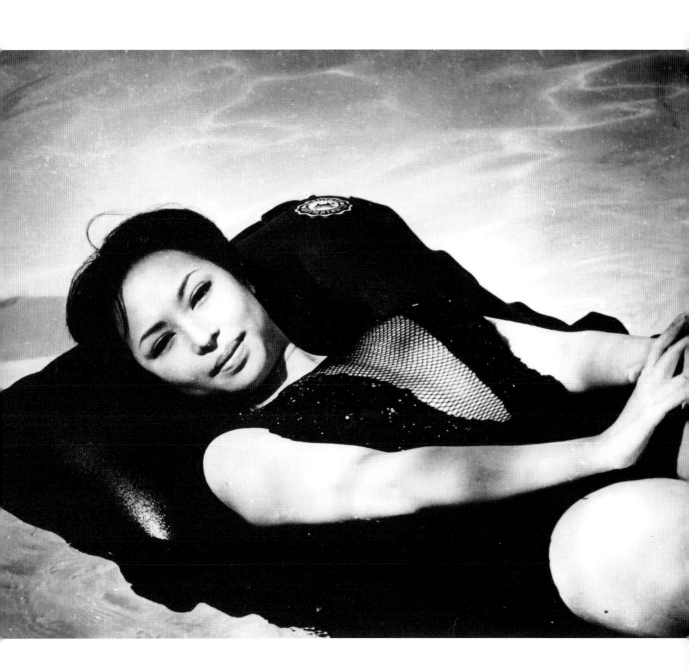

狄娜　1965 年

夏 夢

原名楊濛，香港電影演員及製片人，美貌與氣質兼備，有"長城公主"之稱。她初出茅廬就與韓非合演由李萍倩執導的《禁婚記》，把少婦角色演繹得極為討好。影片大受歡迎，她因此而蜚聲影壇，成為電影公司台柱。她在從影 17 年內，拍攝影片約 40 部，以鬆弛、凝煉、樸實自然的表演風格，演出各式各樣的角色，外型宜古宜今，不論飾演大家閨秀或風塵女子，賢妻良母或青春少女，都能使角色熠熠生輝。其主演的古裝片《孽海花》，是第一部參加第五屆愛丁堡國際電影節的香港電影。另一部由她主演的電影《絕代佳人》，獲中國文化部優秀影片榮譽獎。隨後來又創辦了青鳥影業公司，開山之作是由許鞍華導演執導的有關越南題材的《投奔怒海》，一舉奪得了第二屆香港電影金像獎的最佳影片、導演、編劇、美術指導等多項榮譽，更在多個國際電影節獲得好評。

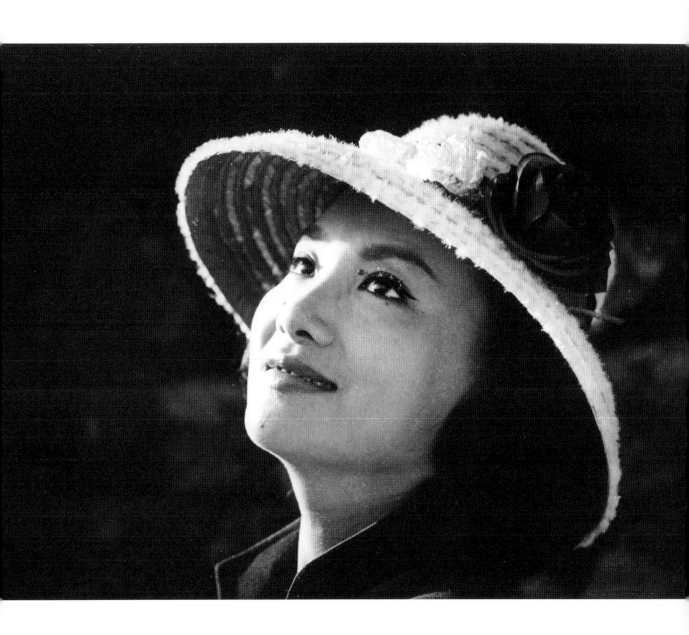

夏夢　1965 年

嘉 玲　本名何佩英，著名香港電影粵語片女明星。她 18 歲考入電影公司的演員訓練班，第一部主演的電影是 1955 年拍攝的《三妻奇案》。與同期出道的男演員謝賢合作過不少電影，成為觀眾津津樂道的銀幕情侶。由於她五官端正，演技精湛，在銀幕上塑造的角色大都氣質高貴、優雅，其獨具韻味的形象深入民心。

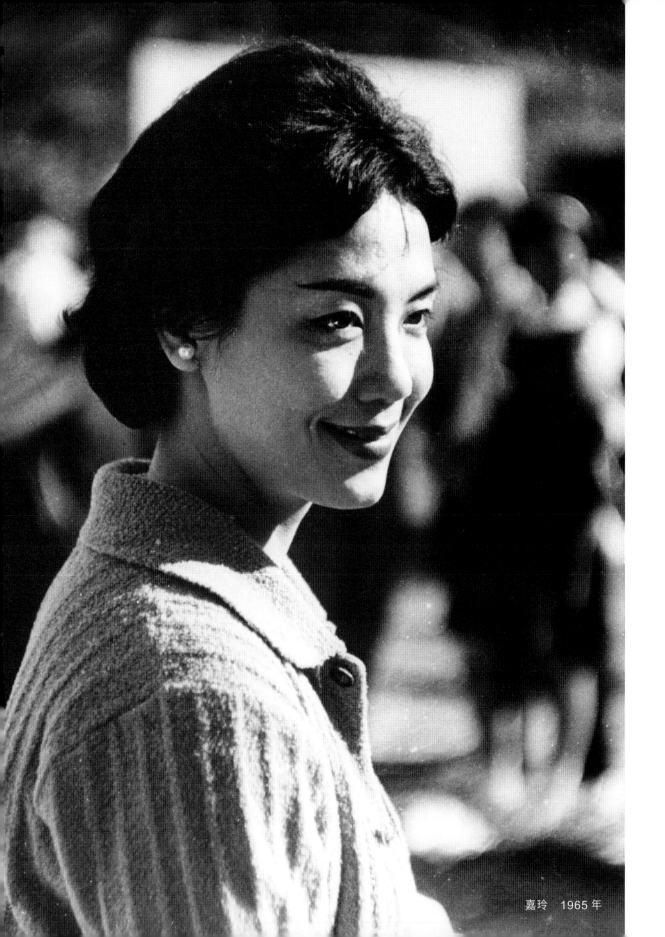

嘉玲　1965 年

陳寶珠　著名粵劇演員及電影演員，出生於粵劇世家，為粵劇名伶陳非儂、宮粉紅的養女。她從小師從香港粵劇史上最受歡迎的女文武生任劍輝學戲，亦是"銀壇鐵漢"曹達華的乾女兒。她 10 歲時已在銀幕露面，18 歲時與女明星蕭芳芳成為一時瑜亮，各領風騷。她深受影迷歡迎和愛戴，擁有"影迷公主"的稱號。息影後轉向粵劇界發展。

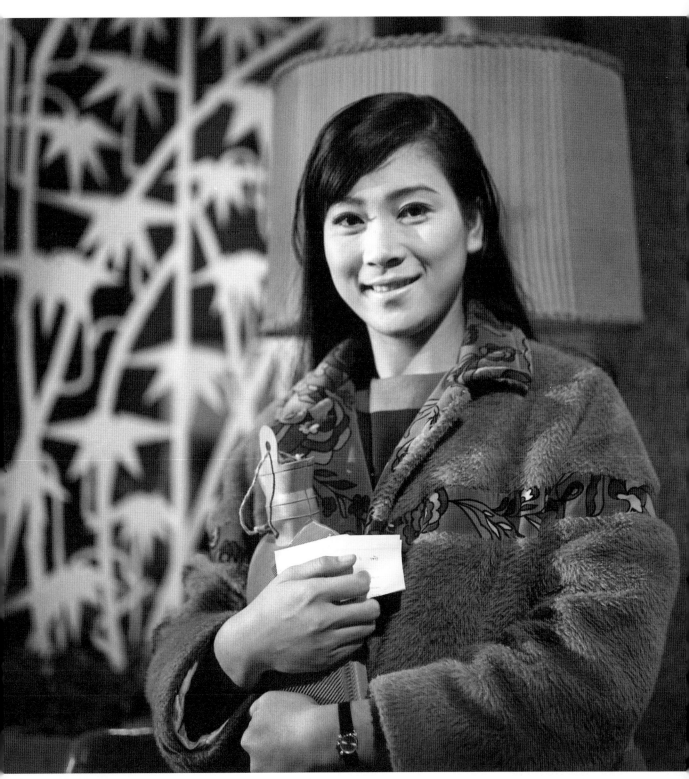

陳寶珠　1967 年

張英才　歌手、電視劇演員、配音演員。相貌英俊，多才多藝。六十年代拍攝過《遙遠的路》、《伏魔乾坤劍》等電影，是當年邵氏粵語片組的當家小生之一。於 1980 年代加入無綫電視，成為電視連續劇藝員，亦兼任配音演員。

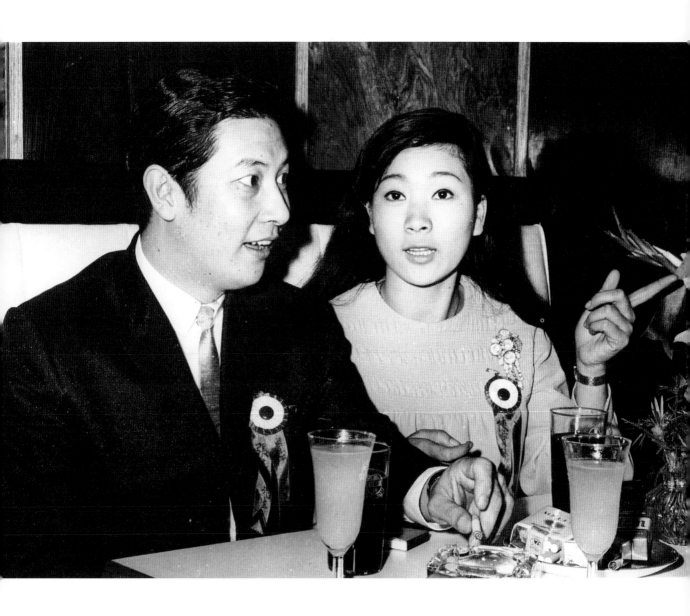

張英才與陳寶珠　1967 年

胡 楓　原名胡繼修，人稱修哥、修修，
香港資深男演員。他畢業於香港培英中學，
五十年代考入電影公司，首部演出作品《男
人心》令他一夜成名。及後與多位當紅女星
合作，1960 年代後期與蕭芳芳合作過不少歌
舞片，舞藝精湛，有"舞王修"之稱。至今在
香港影視圈地位依然崇高，2003 年在香港無
綫電視"萬千星輝頒獎典禮"中，獲得萬千光
輝演藝大獎。

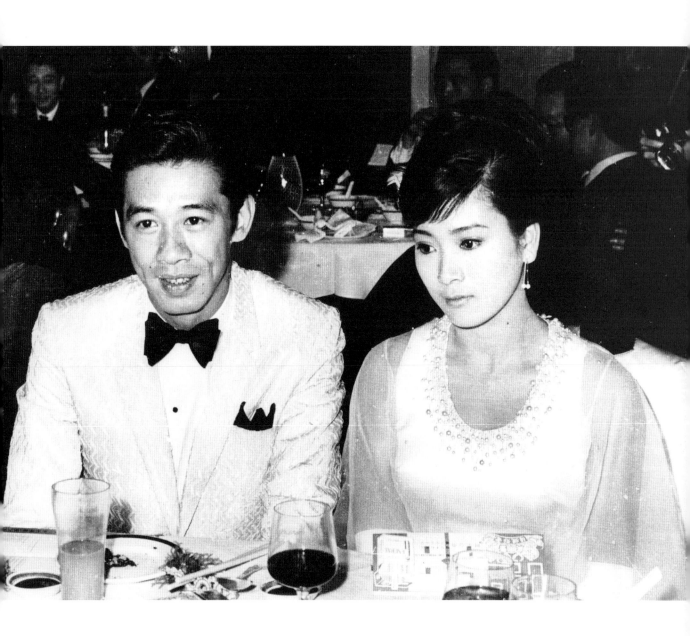

胡楓與陳寶珠　1968 年

70s　七十年代

胡燕妮　父親是廣東省開平縣人，母親是德國人，因此她有一副混血兒美麗的面孔，是有名的大美人。她曾經拍攝過不少電影，後與男明星康威結婚，育有一子尹子維，也是香港電影和戲劇演員。

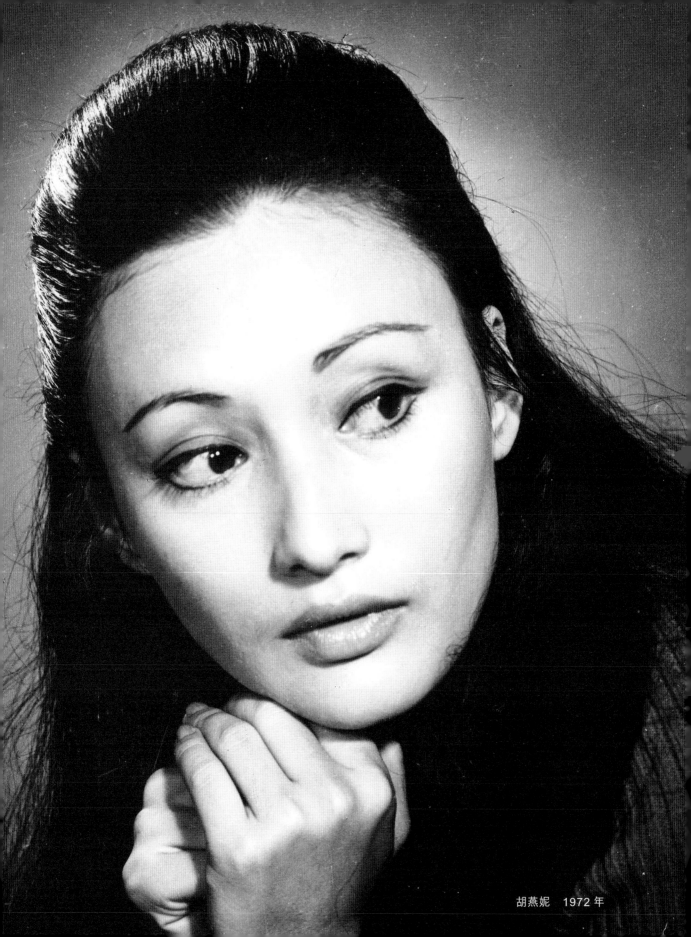

胡燕妮　1972 年

森森 原名黎小斌，著名歌影視明星。1967 年以藝名"森森"參加歌唱比賽獲得"香港歌后"榮譽，隨即參演電影。後在綜合節目《歌樂良宵》擔任主持，節目裏與羅文、徐小鳳等歌星合唱，並參與拍攝多部電視劇。後來轉往亞洲電視，參演處境喜劇《喜有此理》。

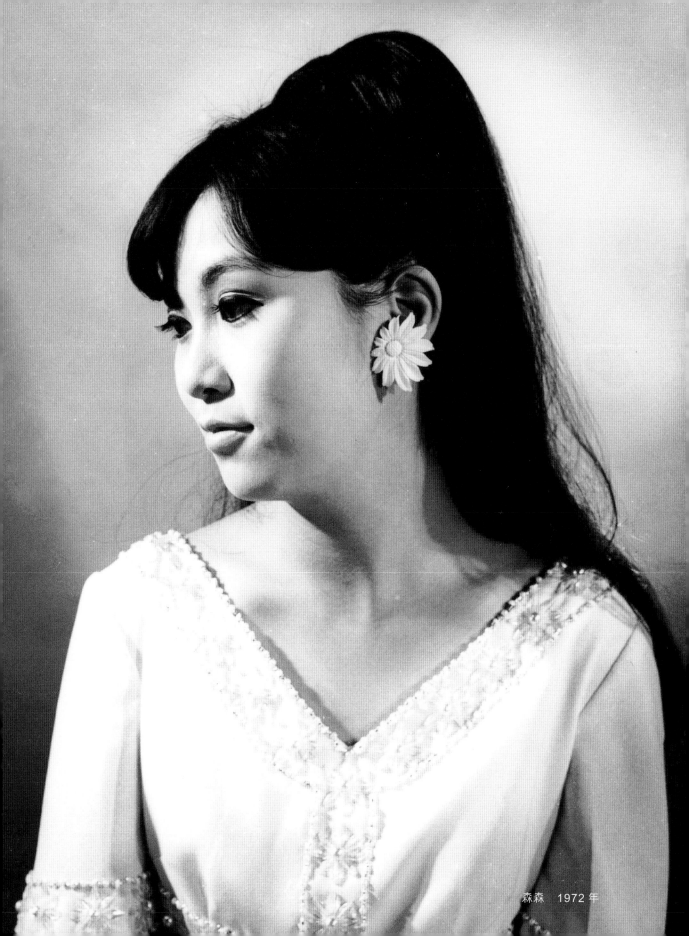

森森　1972 年

沈殿霞 香港著名電視節目主持人，著名影視明星。她的形象突出，談吐風趣、幽默，廣受觀眾歡迎，被親切地稱為"肥肥"，更因其地位崇高被冠以"肥姐"、"開心果"等稱號。著名藝人張學友及陳庭威是她的誼子，其女兒是香港女歌手鄭欣宜。她曾經拍攝多部電影和電視劇，以及主持多個綜藝節目。

沈殿霞　1972 年

筷子姊妹

仙杜拉與阿美娜二人組合，擅於唱英文歌，因在電視以奇裝異服及詼諧豪放的演出而走紅。仙杜拉後來演唱《啼笑姻緣》一曲，知名度大增，並演唱了不少作曲家顧嘉輝的作品。由於她的演出生動活潑，有"鬼馬歌后"之稱。

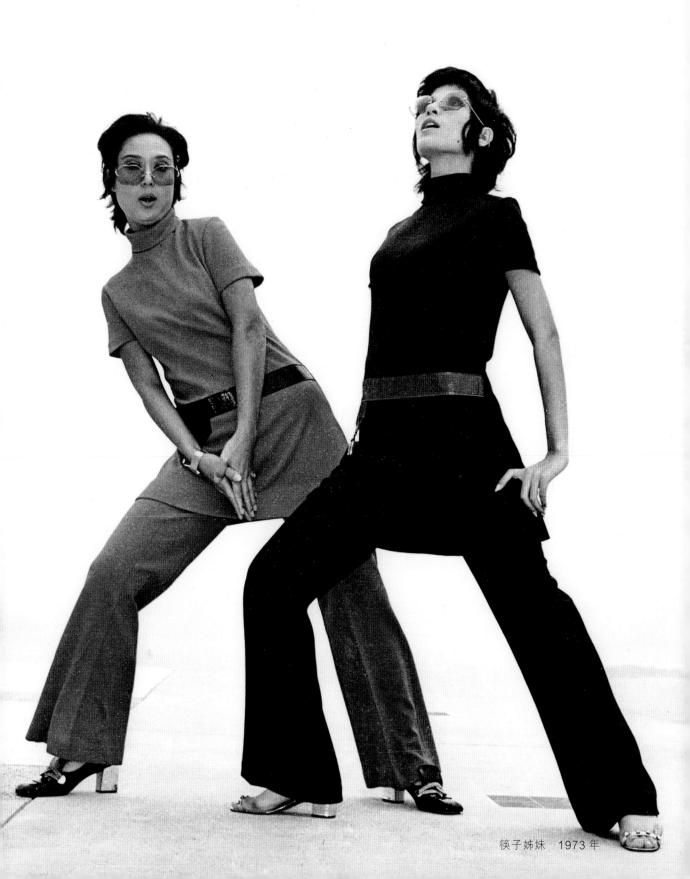

筷子姊妹　1973 年

米 雪　原名嚴惠玲，資深實力派影視女
演員，是曹達華的乾女兒。她貌美上鏡，十
多年來都是攝影學會影友的最佳攝影模特兒
之一。在電視武俠劇《射雕英雄傳》中飾演黃
蓉一角，受到觀眾喜愛。她數十年來青春常
駐，妹妹雪梨亦為電視演員。

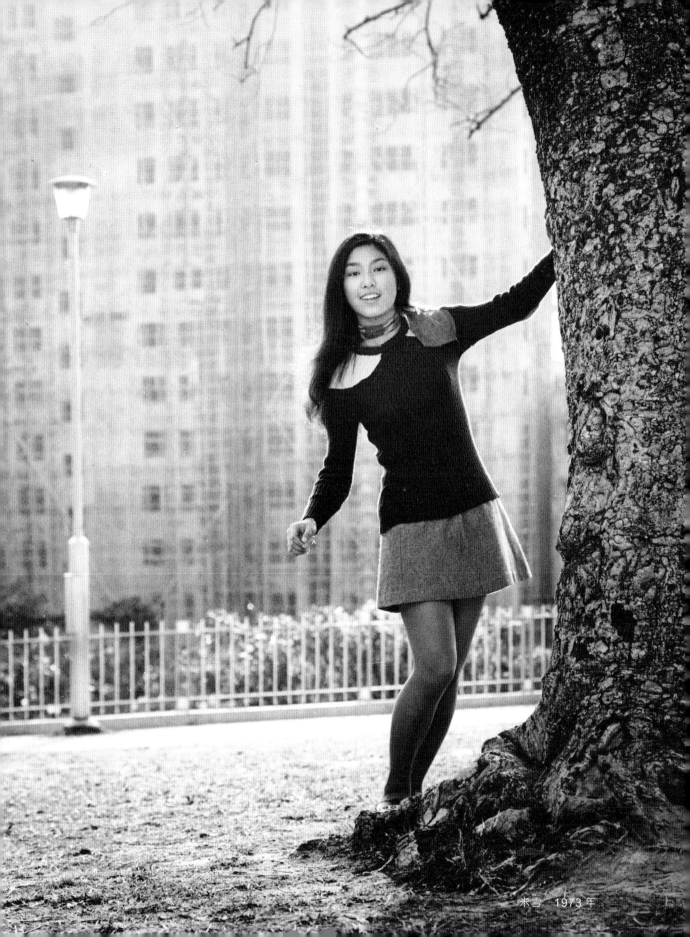

米雪　1973 年

梁天　資深演員及電視劇監製，兼參與舞台劇演出。他的演技出色，戲路較廣，尤其扮演反派角色極為傳神。代表作有《梁天來》的凌宗孔，以及《秋海棠》的秋海棠。其後開始涉足幕後工作，擔任《大江東去》、《亂世兒女》等劇的編導。七十年代主要在電視台從事演員和幕後工作，以及客串演出電影、舞台劇。

梁天　1973 年

盧宛茵　資深影視演員，拍攝過不少電影和電視連續劇。因在電視劇《朱門怨》中飾演二少奶角色一炮而紅。另外，她還飾演一些市井、搞笑小婦人角色，廣為觀眾熟悉。

盧宛茵與陳嘉蓮　1973年

殷巧兒 是資深教育及話劇工作者，亦是早期電視圈當紅花旦，其夫婿為已故演員羅國維。現除擔任中學副校長外，亦曾為話劇團團長。她曾奪得大專戲劇最佳女主角獎，演出過《櫻桃園》、《明末遺恨》、《陋巷》、《油漆未乾》等話劇。1976 年中期轉入香港電台任編導及主持人工作，編導過《偷得浮生半日閒》、《鏗鏘集》等節目。後來曾擔任香港電台教育電視總監，並兼任多項公職工作。

馮淬帆 是香港著名影視明星，多才多藝，演技精湛。外號"阿緊"，有"幽默祖師"之稱。他從 1965 年起主演幾部電視連續劇集，後獲邀參演電影《黑玫瑰三之紅花俠盜》。繼而演出電影《五福星》和《精裝追女仔》電影系列，並先後擔任電視和電影編劇導演。

殷巧兒與馮淬帆　1973 年

林建明 資深影視明星。1973 年參加由麗的電視主辦的"沙灘小姐"選舉，取得冠軍，人稱"沙姐"、"大姐明"。她先加入電視台，演出電視劇和主持節目，後來曾拍攝多部電影，包括代表作《社女》。她最為觀眾熟悉的角色，是在《歡樂今宵》趣劇《蝦仔嗲吔》中飾演的"大白鯊"，其形象突出，觀眾津津樂道。

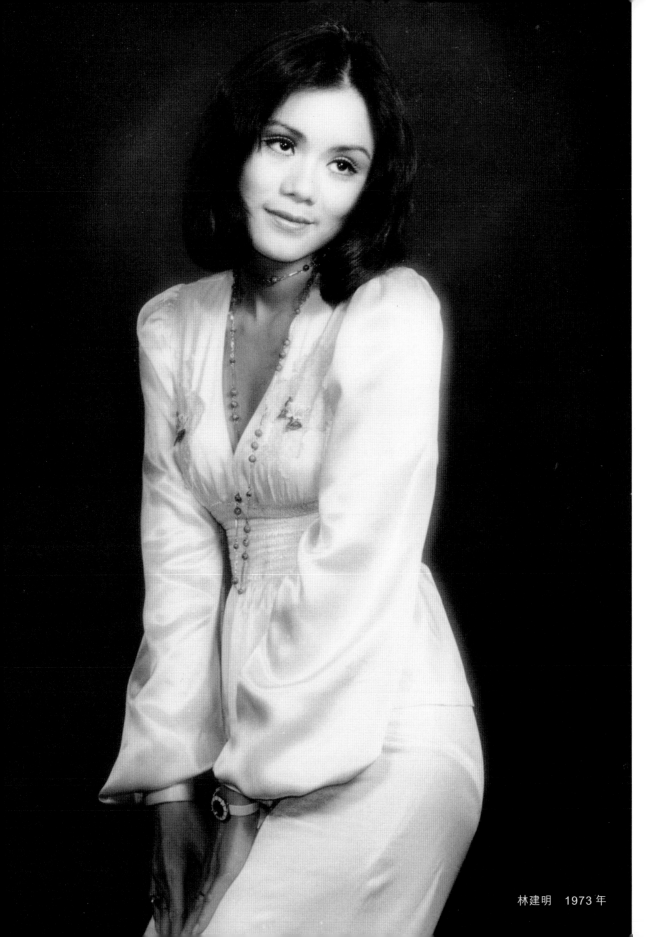

林建明 1973 年

蕭芳芳

原名蕭亮，著名電影演員。其父親蕭迺震是留學德國研究化工的學者。她六歲時父親因病逝世，開始當上童星解決家計，七歲時已獲得最佳童星獎。她能歌善舞，曾習京劇、粵劇，才藝超凡，後來又到美國深造，繼而返回香港拍攝多部電影。七十年代，她塑造詼諧惹趣的"林阿珍"銀幕形象，深入民心，擁有眾多影迷。她曾先後獲得金馬獎最佳女配角、香港電影金像獎最佳女主角、柏林電影銀熊獎最佳女主角和金馬獎最佳女主角等多個海內外電影重要獎項。後來她在取得兒童心理學碩士學位後，於 1998 年創立"護苗基金"，積極宣傳"保護兒童免受性侵犯"的訊息，為兒童和社會作出了重大貢獻。

蕭芳芳　1974 年

梁醒波 著名丑生王，被譽為一代笑匠。他在早年是著名粵劇小生，後來因為體形改變，轉而扮演丑生，知名度大大提高。他曾經與新馬仔、鄧寄塵、譚蘭卿、鳳凰女、鄧碧雲等粵劇名伶合拍過不少出色笑片；後來在電視台演出娛樂節目《歡樂今宵》，成為台柱。在晚年因成就卓越獲英女皇授勳。

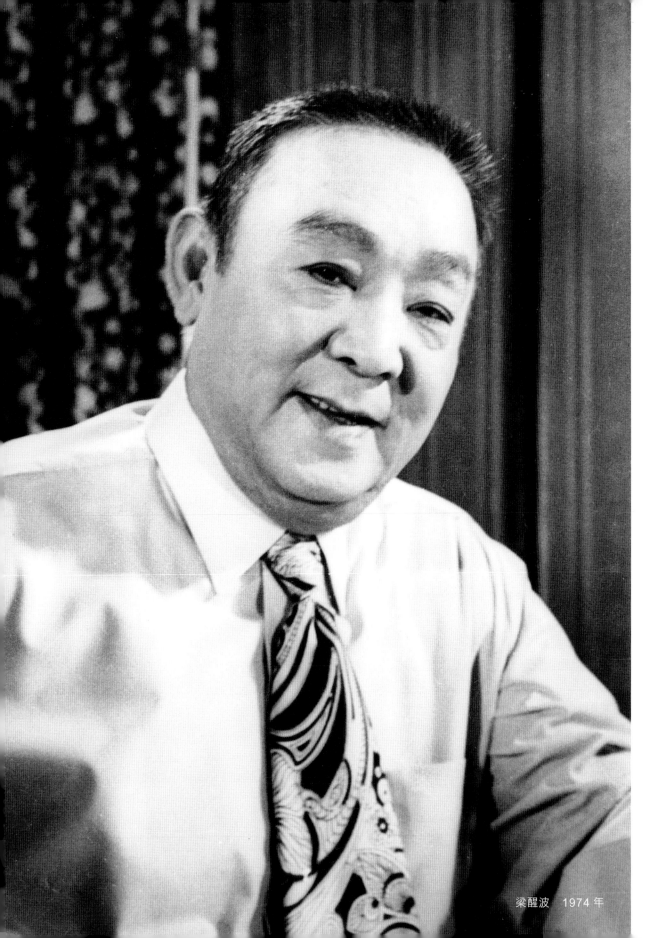

梁醒波 1974 年

李司祺　資深影視演員。1968年度獲得"香港小姐"競選冠軍，也是史上唯一一位獲得"香港公主"稱號的香港小姐冠軍。被尊稱為"司祺姐"的她曾參演多部電影和電視劇，七十年代被《華僑日報》選為香港十大紅星之一，是七、八十年代紅透半邊天的女藝員。當時她與汪明荃、黃淑儀等同被譽為電視圈三大阿姐（亦稱為"鎮台三寶"）。

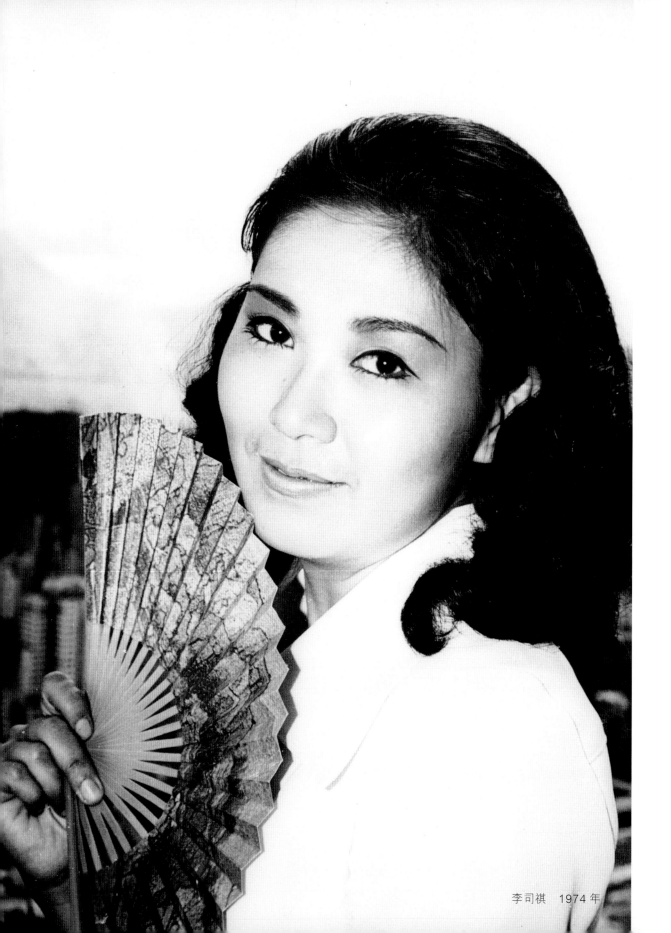

李司祺　1974 年

施明

影視資深演員，是一名混血兒，出身於演藝世家，曾演出過多部電影及電視劇。其前夫是演員及武術指導李家鼎，二人育有一對雙生兒李泳漢、李泳豪，皆為電視演員。她的妹夫是演員鄧梓峰，姨母是夏丹，三姨是劉韻，五姨是華娃，表妹是黃宇詩。

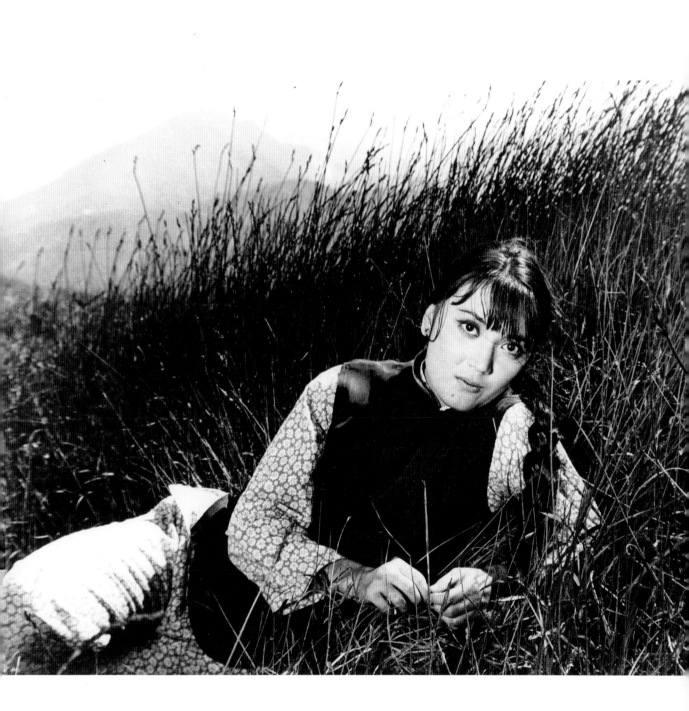

施明　1974 年

謝賢

原名謝家鈺，是著名電影及電視明星。他在家中八兄弟姊妹中排行第四，故人稱"四哥"、"謝老四"。1954年，拍攝首部電影《樓下閂水喉》，從此成名，後主演多部影片。他在1960年代組成"銀色鼠隊"，成員包括張沖、陳自強、陳皓、鄧光榮、秦祥林和沈殿霞等。1967年，他創辦"謝氏兄弟影片公司"，首次執導電影《窄梯》。繼而還擔任多部電影導演或編劇。1979年，他加入無綫電視拍攝電視劇，較有名的包括《千王之王》和《萬水千山總是情》等。2004年獲得第九屆香港電影金紫荊獎終身成就獎。他曾與電影女明星甄珍、狄波拉結婚。兒子謝霆鋒、女兒謝婷婷也是著名藝人。

狄波拉

原名李敏儀，又名李嬋，著名影視演員。她由選美出身，狄波拉這個藝名來自她的英文名字 Deborah。1973年，她在香港的"東方選美會"中勝出，得到"香港小姐"冠軍，繼而代表香港參加菲律賓馬尼拉的"亞洲小姐"選舉，之後加入電視台主持節目。1974年加入嘉禾電影公司，轉為電影演員，拍攝包括《香港艾曼妞》、《金玉良緣紅樓夢》、《陸小鳳傳奇之繡花大盜》等電影。1975年重返電視圈，因演出電視連續劇《狂潮》而走紅。與謝賢結婚後，誕下兒子謝霆鋒及女兒謝婷婷，後與謝賢離婚。

謝賢與狄波拉　1979 年

80s 八十年代

李嘉欣

中葡混血兒，五官精緻，樣貌美麗。18歲當選香港小姐冠軍，被譽為"最美麗的港姐"。同年，在"國際華裔小姐"比賽中又獲得冠軍及"最上鏡小姐"獎。1992年，與周星馳合作主演《鹿鼎記》，在劇中飾演阿珂一角。後來，與李連傑主演《方世玉》系列電影。1998年，她主演的《海上花》獲日本影評協會最佳影片獎，並獲得亞洲電影節最佳影片獎和戛納最佳影片提名。曾經出任第十三屆東京國際電影節評委，參展新作《漂流街》。

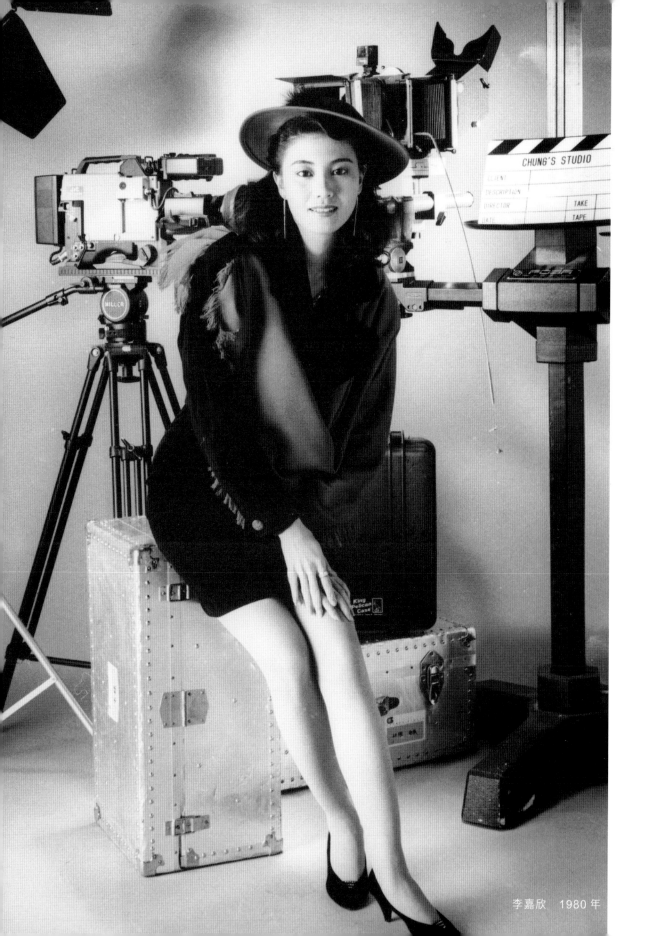

李嘉欣　1980 年

汪明荃　資深影視明星，粵劇演員。因其資歷深、地位高而被尊稱為"阿姐"、"汪阿姐"、"Liza 姐"等。早年常參加民謠歌劇演出，以古裝造型飾演粵劇、黃梅調、上海滬劇，京劇等，曾往日本深造。七十年代在電視劇《家變》中飾演女強人洛琳一角，形象深入民心，亦因此奠定其在電視圈的"一姐"地位。大量電視連續劇都由她擔正，就連電影導演也常邀她擔任演出。在歌壇方面，她也有很好的發展，她主唱的《勇敢的中國人》和《萬水千山總是情》等經典金曲，大受歡迎，非常流行。1981 年，她獲選為香港十大傑出青年，也是香港首位得到此榮譽的女藝人。同時，她開始涉足政界，出任全國人民代表大會代表、中國人民政治協商委員會委員。

汪明荃　80 年代

鄭裕玲　著名影視女演員、節目主持人。由於機靈聰敏，口才出眾，有"金牌司儀"之譽，人們暱稱她為 DoDo（嘟嘟）。她是公認的香港無綫電視當家花旦之一，曾演出過不少電視連續劇和電影故事片，是香港首位集影后、視后於一身的女藝員。

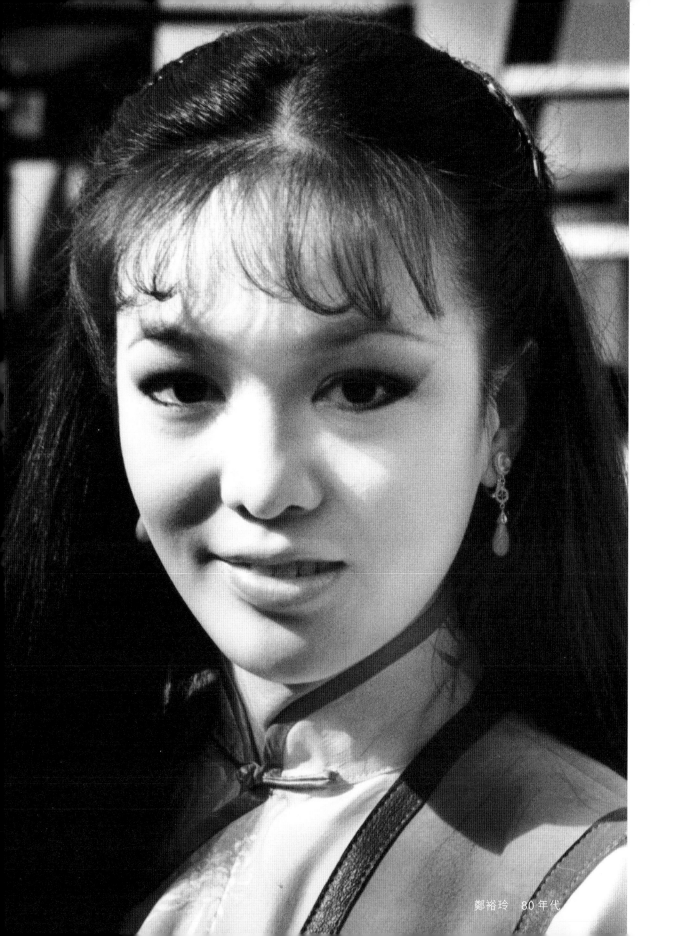

鄭裕玲　80 年代

楊盼盼

著名影視女演員，母親是話劇演員，藝名"古寒"。楊盼盼從小跟母親演話劇當童角，長大以後學習舞蹈和練武功，演出多部電影和電視劇，多為古裝動作片，主要扮演武功高強角色。她也常在電視台舉辦的籌款娛樂節目中表演高難度動作，令觀眾嘆為觀止。另外，多才多藝的她還擔任製片人，監製電影。

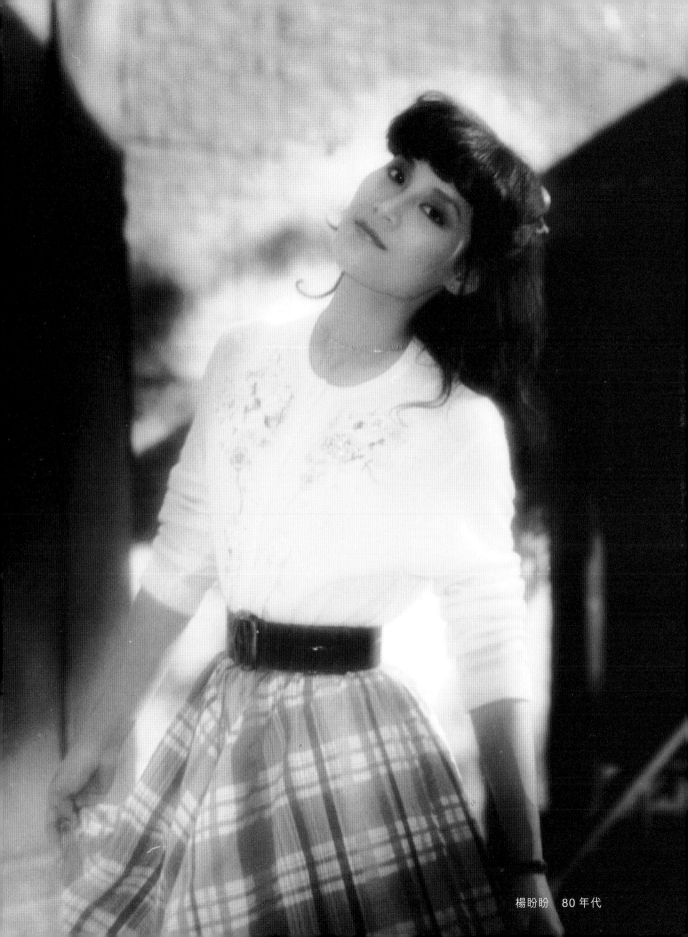

楊盼盼　80年代

趙雅芝

著名影視演員。早期擔任空姐，1973 年參加電視台舉辦的首屆"香港小姐"競選，獲得第四名。後辭去空姐一職，開始參演電視劇。趙雅芝扮相清麗脫俗，1976 年擔任電影《半斤八両》女主角；1979 年與狄龍合拍《教頭》，與爾冬陞合拍《英雄無淚》，並參演許鞍華導演的經典《瘋劫》等電影。繼而憑在電視連續劇《楚留香》和《上海灘》中的精湛演出，在港、台及東南亞紅透半邊天，達到演藝生涯高峰。她的丈夫黃錦燊也是知名電視演員。

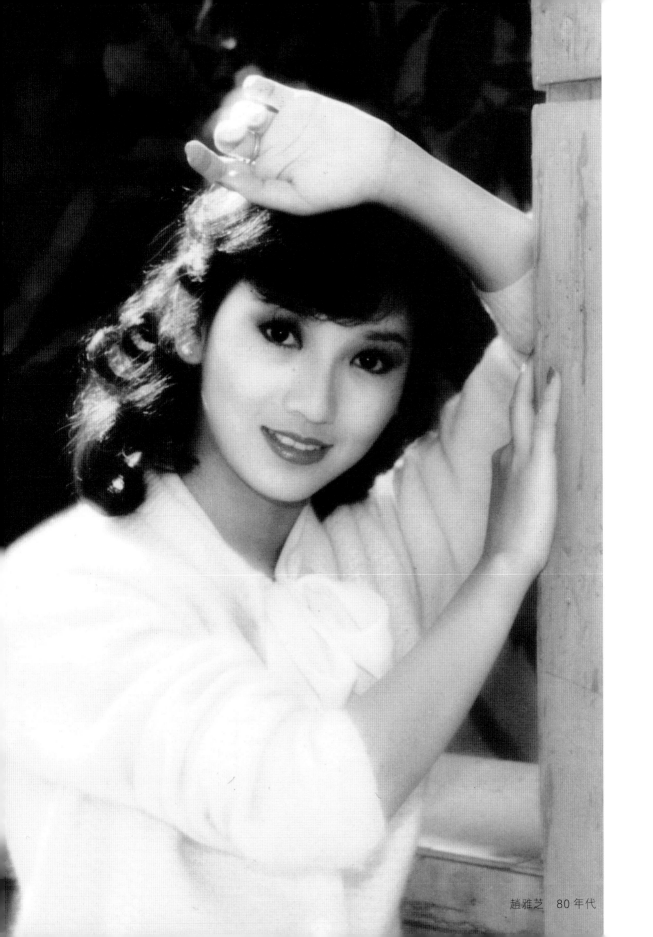

趙雅芝　80年代

周潤發　著名電影電視明星，外形英俊瀟灑，在中外影壇屹立數十年，迷倒不少觀眾。從 1970 年起參演多部電視連續劇，後來主演電影。曾三次獲得香港電影金像獎最佳男主角獎，並兩次獲得金馬獎最佳男主角獎。1980 至 1990 年代，曾與多位女星合演多部電視劇和電影，其中與趙雅芝、鄭裕玲和鍾楚紅的螢幕情侶檔令人印象深刻。1990 年代，與影星成龍、周星馳被譽為"雙周一成"。後來赴美國荷李活發展，主演李安導演的奧斯卡名片《臥虎藏龍》。他與他主演的電影在亞洲以至全世界各地具有很高的知名度。

周潤發　80年代

張曼玉　著名影視明星。張曼玉樣子清純可愛，1983 年獲"香港小姐"亞軍以及"最上鏡小姐"榮譽。後進入影視界發展，前後拍過八十多部電影，共獲得五屆香港電影金像獎最佳女主角獎，四屆台灣金馬獎影后，是迄今唯一一位同時獲得柏林電影節和康城電影節影后的華人演員。代表作包括電影《阮玲玉》(1991 年)、《新龍門客棧》(1992 年)、《青蛇》(1993 年)、《甜蜜蜜》(1996 年)、《花樣年華》(2000 年)、《錯過又如何》(2004 年)等。

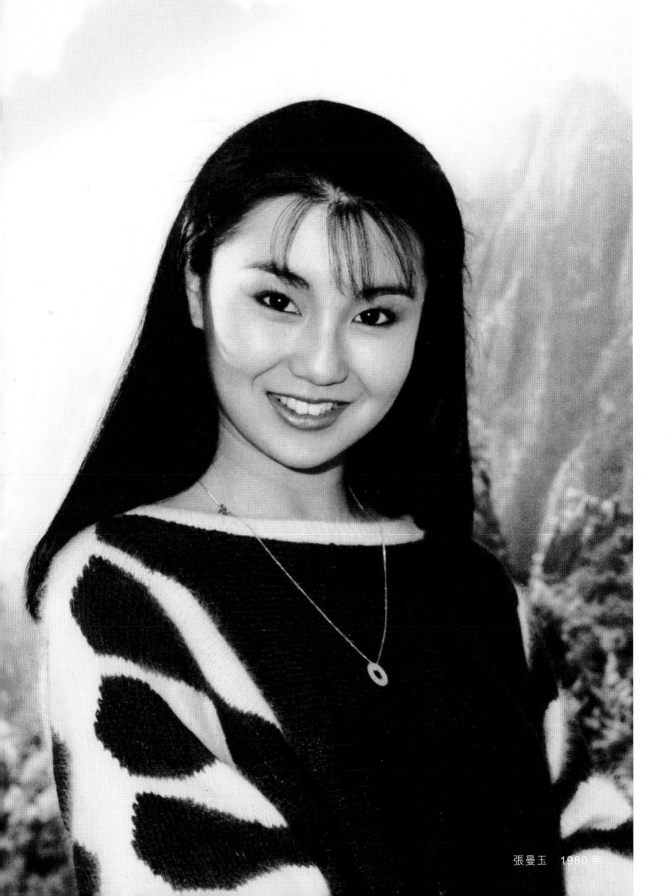
張曼玉　1980 年

陳百祥　知名歌手、主持人、演員、
電影監製，外號"阿叻"。早於 1968 年，與
陳友、彭健新、葉智強等組成"失敗者樂隊"
（The Losers），擔任第一主音。1982 年，
拍攝首部電影《摩登天師》。1984 年，主演
愛情喜劇《青蛙王子》，成為該年度十大賣座
華語片之一。1993 年，參演喜劇《唐伯虎點
秋香》。1994 年，推出流行歌曲專輯《我至
叻》，後來又演出和監製多部電影。2015 年
獲電視台頒發"萬千星輝演藝人大獎"。他的
伴侶黃杏秀也是資深影視演員。

陳百祥與黃杏秀　80 年代

韓馬莉 資深電視女演員。初入電視
台時擔任舞蹈員。1975 年，監製王天林開拍
電視連續劇《陸小鳳》，由她飾演 "上官飛燕"
一角，讓她首次拍劇就能當上女主角。此後，
她參演的電視劇集越來越多，最廣為人知的
是《京華春夢》一劇中飾演的刁蠻小姐角色，
大受好評。2013 年，她獲電視台頒發 "傑出
演員大獎"，肯定及嘉許她在演藝圈中的貢獻
及付出。

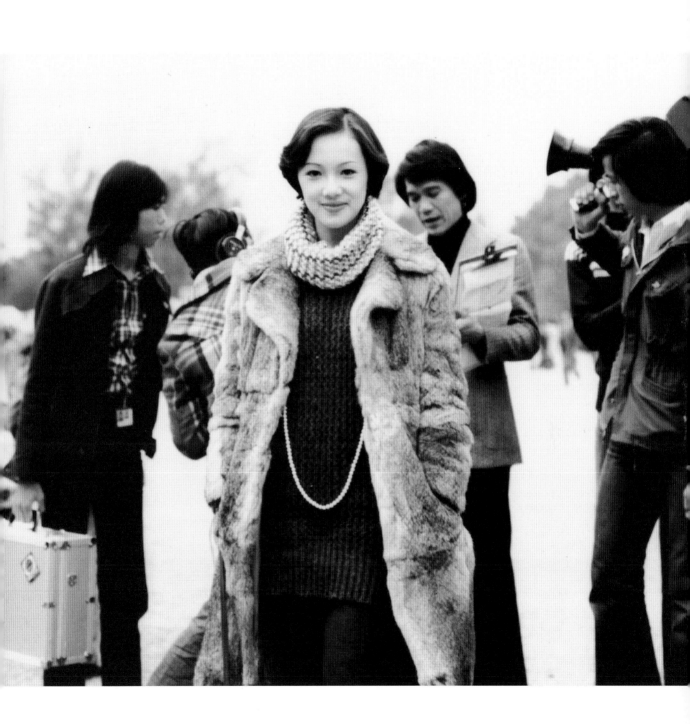

韓馬莉　80年代

關芝琳　著名影視明星，樣貌俏麗、甜美，暱稱“芝芝”，出生於演藝家庭。父親是香港著名電影、電視演員關山；母親是香港長城電影公司著名女演員張冰。由於父母都是電影工作者，她中學畢業後便加入電視台成為藝員，首部電視劇作品是《甜甜廿四味》，同劇男演員包括張國榮、鍾保羅、莫少聰等。1982年演出首部電影《再見江湖》，獲得好評，之後展開了她的銀幕生涯。1990年代與李連杰合演電影《黃飛鴻》，扮演“十三姨”一角，聞名兩岸三地。後來又與成龍、劉德華等電影巨星多次合作，給觀眾留下美好印象。

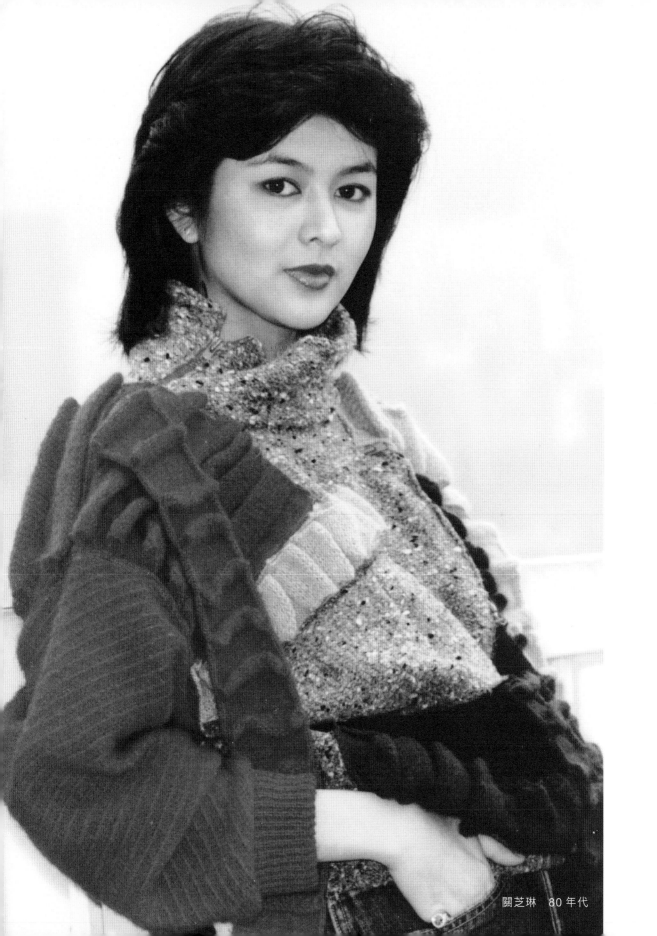

關芝琳　80年代

何守信　電視節目主持人及司儀，有"金牌司儀"的美譽，暱稱"何B"。曾任職於化學公司和在大學任體育科助教，後來加入電視台擔任體育節目旁述員，和綜合節目《歡樂今宵》主持人。他的口才出眾，見識廣博，形象俊朗，由1973年開始連續15年擔任"香港小姐"競選大會司儀，深受觀眾歡迎。他的妻子陳麗斯也是電視演員。

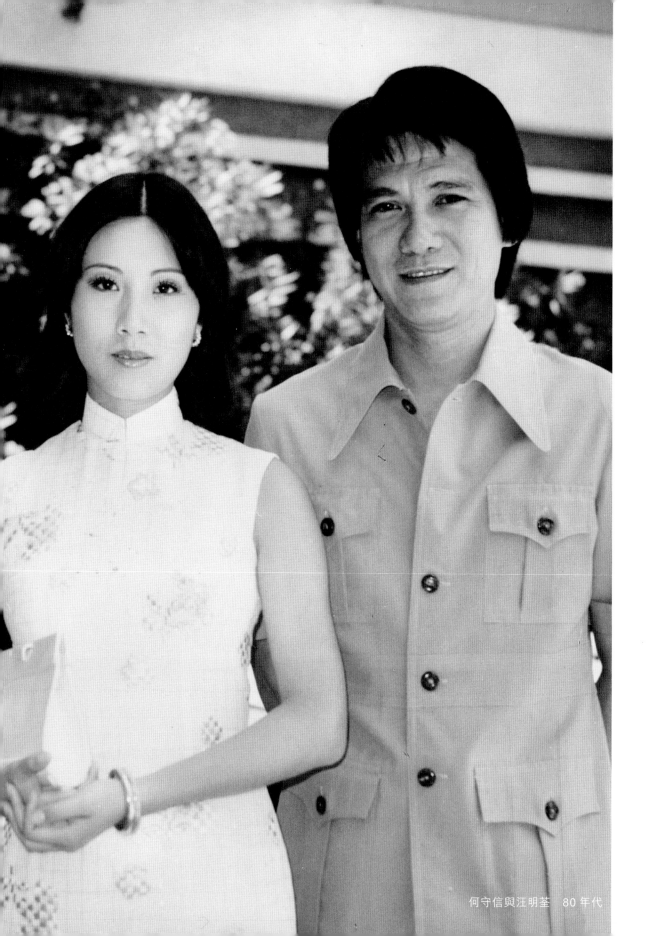

何守信與汪明荃　80 年代

梅艷芳 又名"何加男"（由誼父何冠昌所起），著名歌手及電影明星。在海內外擁有廣大歌迷和觀眾，暱稱"阿梅"或"梅姐"，跟張國榮、譚詠麟、陳百強等人成為香港八十年代流行文化象徵，被稱為"樂壇大姐大"和"舞台女王"。由於她在舞台和銀幕上形象百變，有"百變天后"之譽。她自幼跟母親、姐姐在遊樂場賣唱，長大後參加電視台歌唱比賽，獲得冠軍，星途由此展開。她的舞台衣著華麗大膽、形象鮮明奪目。早期歌曲風格奔放奇艷，其中《壞女孩》流行於兩岸三地。由 1985 至 1989 年，在"十大勁歌金曲頒獎典禮"中連獲五屆"最受歡迎女歌星"獎。曾先後推出三十多張唱片，全球銷量過千萬張。她演技精湛，曾拍攝過四十多部電影，獲得多個獎項。2003 年患子宮頸癌病逝，臨終前完成告別演唱會。

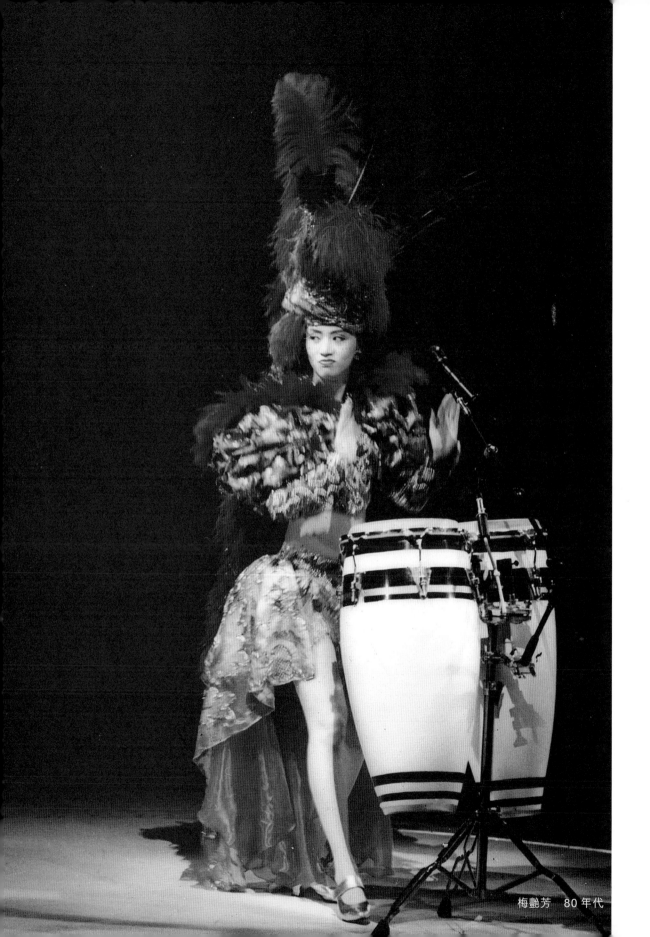

梅艷芳　80年代

編者後記 | 星 光 璀 璨

自從上一個世紀以來,香港的電影業蓬勃發展,已經廣為海內外觀眾所熟悉,漸漸發展成為大中華地區的電影殿堂,以及全球第二大電影工業基地和電影出口地區。就和大多數的商業電影發達地區一樣,香港電影具有一套發展完善的明星制度。

這一本影集,收錄了香港著名攝影師鍾文略先生從二十世紀六十至八十年代,精心拍攝的逾百幅香港電影、電視明星的藝術照片,每一幅、每一頁都真實、生動地反映了不同時期的香港電影和香港電影明星特有氣質、風格和面貌。

鍾文略先生由於長期在電影院和電影公司工作,對香港的電影明星十分熟悉和了解,每每通過攝影機鏡頭,凝住那最精彩、最傳神的一刻。或許很多人都知道,當年的攝影設施和條件並不好,而鍾文略先生的攝影技巧,全靠他勤奮好學,專注苦練而練成。他除了自己多畫畫、多拍照之外,還誠懇地拜美術家為師,又不斷地練習沖印照片技術,終於打破了攝影設施上的種種局限,充分發揮自己的創作意念,取得可喜的成果。誠如他本人在回憶時所言:

"我認為,畫畫與攝影有個共通點,就是追求美的視覺效果。由於我有繪畫底子,拿起相機後更得心應手,別人看起來很平凡的景象,我用美的角度去取景,由構圖、採光,以及利用陽光下的黑影,經過巧妙的組合,按快門的一剎那,便將美妙的圖像凝固下來。"

我們看到這部鍾文略先生的攝影作品，展現出攝影家獨有的藝術素養。影集中每一幅照片，既是香港電影明星在時代、生活中的真實寫照，又鮮明突出地描繪出他／她的形象，構圖巧妙而優雅，寫實和唯美兼而有之，相輔相成。翻閱這部影集，可見鎂光燈下的銀幕明星，閃閃生輝，相互交映，有如天上的繁星，星光燦爛，美不勝收！

周蜜蜜

攝影師簡介 | 鍾文略

1925 年生於廣東省新會縣。1947 年來港後，從事戲院電影廣告畫繪畫工作，工餘時自學攝影。

1958 年在《新晚報》舉辦的"普魯士菲林攝影比賽"中獲得攝影獎，自此屢獲殊榮，包括香港國際沙龍銀像獎、香港攝影學會甲組月賽等攝影獎項。後獲香港攝影學會授予初級會士及高級會士名銜。

1963 年起成為電影公司全職攝影師，並任《攝影新潮》雜誌主編。1968 年起自立門戶，從事攝影及沖印業務。1991 年起退休。

退休後多次舉辦攝影展。曾出版攝影作品集包括：《從業餘到職業》、《戰後香港軌跡 —— 社會掠影》、《戰後香港軌跡 —— 民生苦樂》、《香港不了情》、《歲月留痕》、《往事只能回味》、《這代人的街角 —— 香港民生影像 1950-1970》等。

1999 年獲攝影學會授予榮譽高級會士名銜。

鍾氏攝影風格帶有藝術感，並喜愛以平民百姓為拍攝對象，滿載感情。

編撰者簡介 | 周蜜蜜

又名周密密，曾任電台、電視編劇、專題電視節目編導，影評人協會理事，報刊、雜誌執行總編輯，出版社副總編輯。1980 年開始業餘寫作，作品在海內外發表，並獲得多個獎項。至今已出版百多本著作及編寫多部兒童電視劇、電視節目，其中部分作品被選入中、小學教科書。現為中國作家協會會員、香港作家聯會副會長、香港作家出版社副總編輯、兒童文學藝術聯會會長、香港藝術發展局文學委員會評審員、護苗基金教育委員、世界華文文學聯會理事、香港電台節目顧問。